低門檻高成就

超精緻
彩色原子筆畫

小川　弘

三悅文化

序言

我是在大約 3 ~ 4 年前,才得知彩色原子筆的存在。

雖然近年來,我主要是用色鉛筆在作畫,但過去也曾使用彩色墨水來繪製硬筆畫,所以我認為自己可以毫不生疏地使用彩色原子筆來畫畫看。

與此同時,在將彩色原子筆視為一種畫材的情況下,我覺得彩色原子筆也許能和水彩畫的顏料、油畫的顏料、粉彩筆、色鉛筆、硬筆等一樣,成為一種繪畫類別。

透過畫材來呈現擅長的技巧與表現手法,然後再加入作畫者的個性,就能創造出一種新的繪畫類別。那種畫並不是透過特別的人或工具而創造出來的,而是從日常生活中衍生出來的。

我認為原子筆畫的起源大致上和硬筆畫相同。雖然就線條畫來說,銅版畫和刮畫也是相同的,但在線條的漂亮程度方面,仍舊比不上。

作畫是一件愉快的事情。若想要簡單地開始作畫的話,只要把彩色原子筆這項常見的文具當成畫材,就能如同寫字那樣,試著畫畫看。請大家試著留意這一點吧。

以畫材來說,彩色原子筆的種類真的變得很豐富。

這種畫材也許最適合想要試著以如同寫字的方式來作畫的人。

本書是彩色原子筆畫的入門書,希望大家可以有效地運用本書。

作者

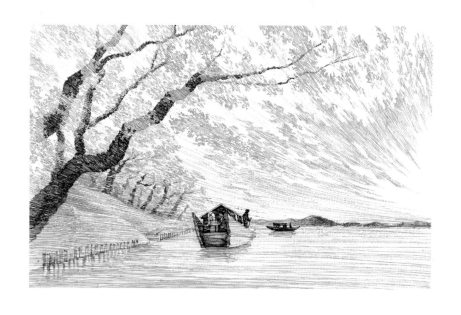

目次

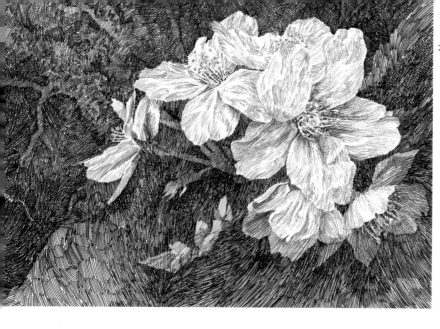
夜櫻

彩色原子筆
能夠用來作畫

使用原子筆來塗鴉也很有趣

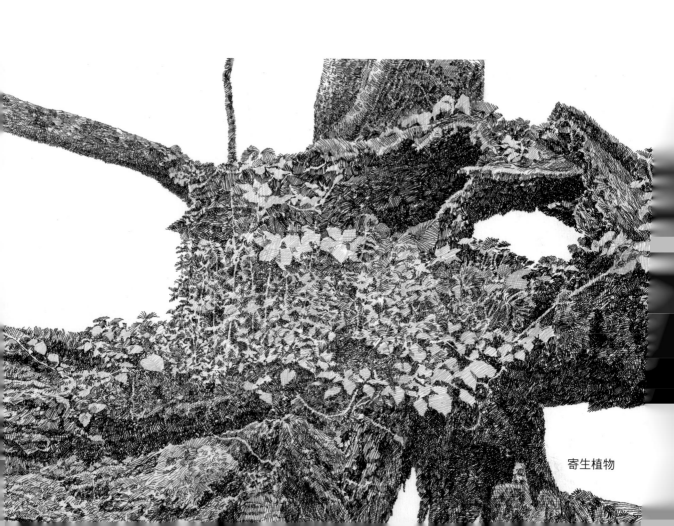
寄生植物

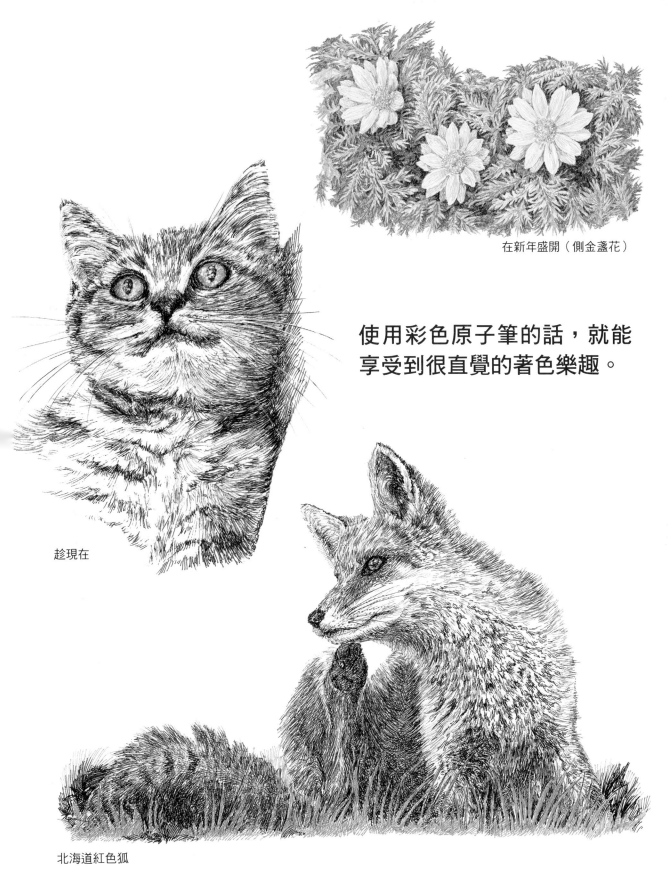

在新年盛開（側金盞花）

使用彩色原子筆的話，就能享受到很直覺的著色樂趣。

趁現在

北海道紅色狐

彩色原子筆的分類應該是畫材目→墨水科→原子筆屬→彩色原子筆種吧！

春光（小田原梅園）

光之音

以照片為基礎，
透過描圖的方式
來繪製草圖與構圖時，
會有一些必要的流程。

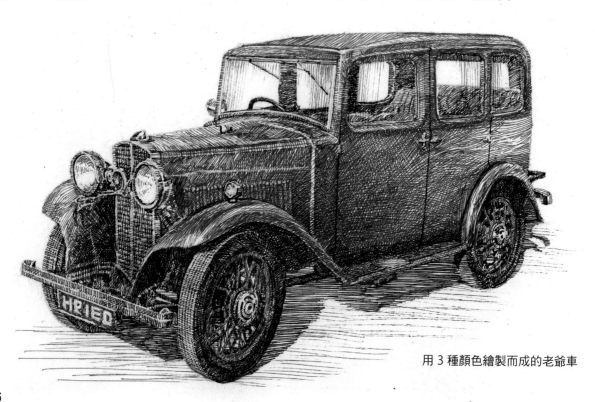

用 3 種顏色繪製而成的老爺車

番茄市集

彩色原子筆才能呈現的
色彩與筆觸

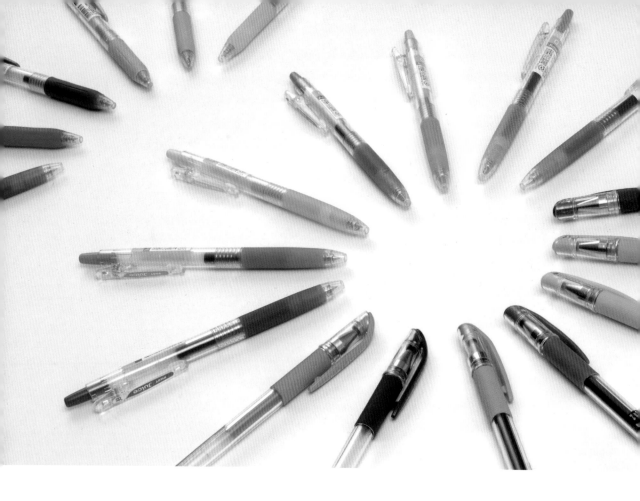

用來繪製原子筆畫的工具

◉ 凝膠墨水原子筆（日文的「ゲル」和「ジェル」指的都是 gel，差別在於片假名的寫法不同）。

　　成色佳，能畫出均勻的線條。顏色種類豐富，可分成染料墨水和顏料墨水。只要不採取特殊用法的話，即使同時使用 2 種墨水，也不會感到不協調。筆尖鋼珠直徑的範圍為 0.28mm ～ 1mm，種類也很多（依照製造廠商，還會有顏色數量等差異）。本書中使用的是直徑 0.38 mm ～ 0.4mm 的產品。

◉ 油性原子筆

　　這是最受歡迎的原子筆，大多數人都有。黑色、紅色、藍色之類的單色原子筆數量眾多，由於細字原子筆能夠呈現出線條的強弱，所以有的人也會用這種筆來作畫。

　　本書中使用的是，能夠在百圓商店或便利商店買到，而且還包含了綠色的 4 色原子筆（直徑 0.5mm）。

◉ 繪圖紙

這裡要介紹的是，本書中所使用的 3 種繪圖紙。這些繪圖紙價格合理，在商店內或網路上都很容易買得到。不僅會用於講課，我自己在創作時，也會使用。

在挑選適合用於原子筆畫的紙張時，最好選擇表面凹凸起伏較少，如同影印紙那樣的光滑紙張。以水彩紙來說的話，100% 純棉紙既高級又好畫，不過用原子筆作畫時，我自己並沒有驗證過，是否有所謂的高級紙。雖然製圖紙表面光滑，線條看起來很清晰，不過由於墨水不易滲進紙張中，所以作畫時，會容易發生「積墨」的情況，必須特別注意。

「積墨」是指，筆尖中裝不完的墨水。

◉表面凹凸起伏較少，如同影印紙那樣的光滑紙張「CANSON BRISTOL XL」

◉想要畫出重視成色，且帶有對比感的畫作時，則要選擇「MUSE KMK KENT」

當紙張尺寸為 B4 以上時，若想要畫出重視成色，且帶有對比感的畫作的話，雖然細目水彩紙也很適合，但由於墨水滲透程度會比製圖紙來得高，所以線條會稍微滲進紙中，形成風格較為沉穩的畫作。想要畫出很有氣氛的畫作時，可以選擇「maruman vif Art 細目」這種類型的繪圖紙。

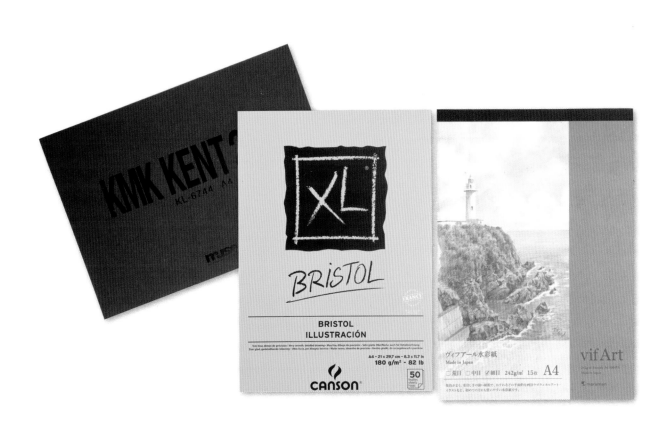

◉ 鉛筆、自動鉛筆、橡皮擦

　　鉛筆和自動鉛筆會用來畫草圖。由於用原子筆畫完後，可以把草圖的線條擦掉，所以最好選擇硬度為 HB～B 的筆芯。若使用 B 以上的筆芯，紙張上的髒汙會變多。使用 H 以下的硬筆芯時，在用原子筆作畫的過程中，草圖的線條就會變得很淡且難以辨識。橡皮擦除了能用來擦掉鉛筆線條，還能讓原子筆的顏色變得較淺。

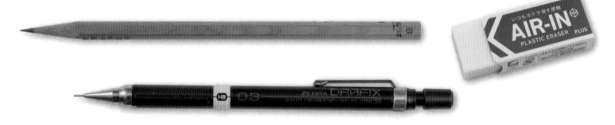

◉ 針珠筆（鐵筆）

　　用於草圖的描圖工作。也可使用墨水已全部用完的原子筆。只要能用細線條來進行壓寫（註：以按壓的方式來寫字的方法）即可。描圖的方法會在第 76 頁中進行說明。

◉ 描圖紙

　　用於描圖前的草圖，所以重量最好約為 55g/㎡。

◉ 描圖台（光桌）

　　透過照片或影本來進行描圖時，也會用到。我會在光桌上放置①畫好草圖的紙張、②用來謄寫的紙張，看著透過來的草圖來進行描圖。

用 10 支原子筆來畫蘋果

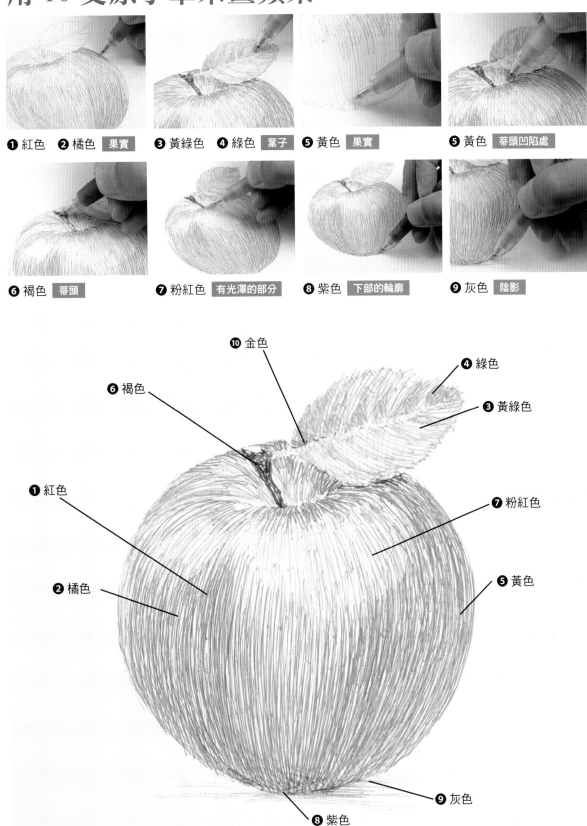

❶ 紅色　❷ 橘色　果實　❸ 黃綠色　❹ 綠色　葉子　❺ 黃色　果實　❺ 黃色　蒂頭凹陷處

❻ 褐色　蒂頭　❼ 粉紅色　有光澤的部分　❽ 紫色　下部的輪廓　❾ 灰色　陰影

❿ 金色
❹ 綠色
❻ 褐色
❸ 黃綠色
❶ 紅色
❼ 粉紅色
❷ 橘色
❺ 黃色
❾ 灰色
❽ 紫色

原子筆的顏色表

● 凝膠墨水原子筆（gel ink ballpoint pen）的顏色表

　　首先，我們必須了解今後要使用的彩色原子筆有哪些顏色。由於印刷上的原因，此處的顏色表有時會和實際顏色產生若干差異，所以請當成大致上的標準吧。雖然並非只有原子筆才會這樣，但由於各個品牌會各自使用不同的顏色名稱與顏色，所以我們在使用時，必須先區分各種顏色。不過，即使顏色名稱不同，有時還是會出現色調相同或非常相近的情況。在備齊原子筆時，並不用買齊所有品牌的產品，只需分別湊齊想要使用的顏色即可。另外一個推薦的方法則是，先買齊某個品牌的 1 組產品後，再從其他品牌中挑選自己需要的彩色原子筆。

　　在這張顏色表中，我挑選的是筆尖鋼珠直徑為 0.38 ～ 0.4mm 的產品。不過，Juice 系列的粉彩色原子筆與 SARASA 的牛奶系列原子筆皆可使用於黑板（也能在黑色紙張上寫字），且直徑為

0.5mm。在繪畫的描繪上，淺色原子筆是必要的，所以有收錄在表格中。除此之外，雖然還有很多種螢光色和其他品牌的原子筆，但這次的篇幅有限，所以請容我割愛。

【在本書中的使用方法】

　　在 24 頁之後的範例中，會說明使用各個品牌的原子筆來作畫的過程。雖然其中有些顏色是該品牌才有的，但也有許多可以代替的顏色。當大家在觀看範例時，若自己手中沒有該品牌的原子筆的話，希望大家可以透過此顏色表找到代替的顏色來作畫。

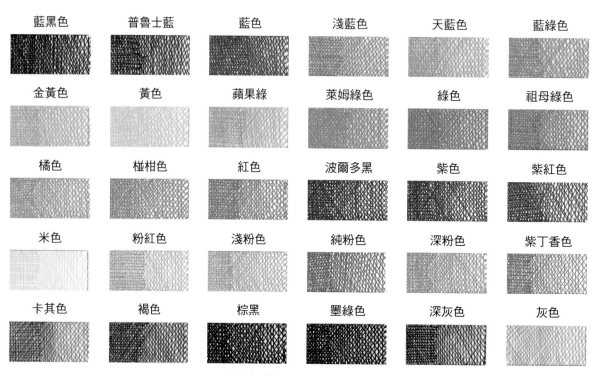

Uni-ball Signo（0.38mm）

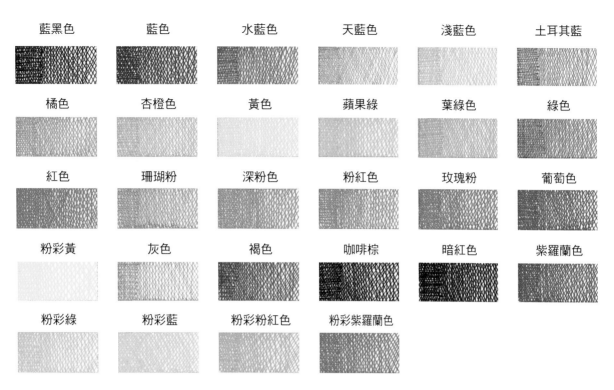

藍黑色	藍色	水藍色	天藍色	淺藍色	土耳其藍
橘色	杏橙色	黃色	蘋果綠	葉綠色	綠色
紅色	珊瑚粉	深粉色	粉紅色	玫瑰粉	葡萄色
粉彩黃	灰色	褐色	咖啡棕	暗紅色	紫羅蘭色
粉彩綠	粉彩藍	粉彩粉紅色	粉彩紫羅蘭色		

果汁筆 PILOT Juice（0.38mm。表記 0.5mm）

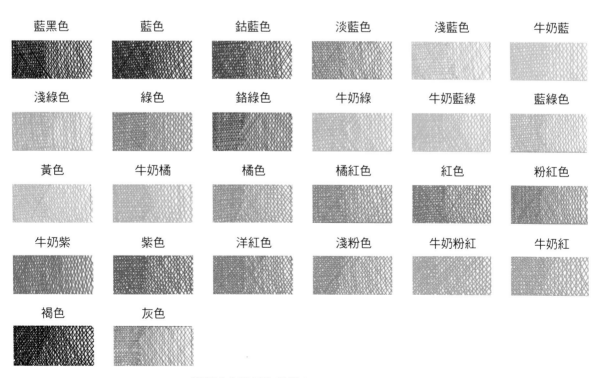

藍黑色	藍色	鈷藍色	淡藍色	淺藍色	牛奶藍
淺綠色	綠色	鉻綠色	牛奶綠	牛奶藍綠	藍綠色
黃色	牛奶橘	橘色	橘紅色	紅色	粉紅色
牛奶紫	紫色	洋紅色	淺粉色	牛奶粉紅	牛奶紅
褐色	灰色				

ZEBRA SARASA CLIP（0.4mm。表記 0.5mm）

彩色原子筆的使用方法❶ —— 線條的基本畫法

　　原子筆作畫的呈現手法可以分成，「如同寫字那樣，可以看到畫出來的線條」的呈現手法，以及「如同使用著色畫材那樣，整個塗滿，不會讓線條出現」的呈現手法。後者那種仔細著色的畫法大多比較適合用於色彩均勻的著色畫，以及會讓人留下強烈印象的呈現方式。在本書中，主要會說明前者那種可以看到線條的傳統畫法。

◉ 原子筆的拿法

　　雖然原子筆並沒有規定的拿法，但不需花費多餘力氣的拿法應該會比較好吧。只不過，依照傾斜的角度，墨水有時候也可能會出不來。

◉ 基本技巧為細線法

　　用線條來作畫的技巧叫做細線法。

● 可以分成單一方向的單向細線法與交叉線法。雙向的細線法是單向細線法的延伸應用方式。

　　　單向細線法　　　　　　　交叉線法　　　　　　　雙向的細線法

● 在呈現畫作的顏色深淺時，細線法也是基本技巧。當線條的粗細程度相同時，會透過線條密度（線條的量）來決定深淺度。

　　　單向細線法　　　　　　　交叉線法　　　　　　　雙向的細線法

　灰色　　　深灰色　　　黑色

0.3　　　　　0.5　　　　　　0.7

　　如同左圖那樣，在呈現深淺程度時，可以分成，「線條的粗細程度與顏色深淺無關」的情況，以及「當線條數量相同時，透過線條粗細來決定顏色深淺」的情況。

● 由於持續地畫出均勻的線條是很重要的，所以最好採取自己最順手的畫法。

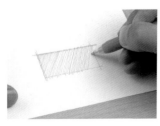

一邊讓紙張轉動，一邊畫。

● 剛學會細線法時，心裡應該會覺得「具體來說，要往哪邊畫才好呢」對吧。事實上，由於「要往這個方向！」這種答案並不存在，所以線條的方向會依照目的而改變。採用作畫步驟較少，且不易塗得不均勻的畫法時，一筆畫就能朝著想要的方向畫完。不過，在畫圓形或立方體時，由於任何一個方向的距離都相同，所以朝著哪個方向畫都可以。從結果來看，只要透過交叉線法來讓線條重疊的話，就能達到相同效果。

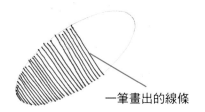

一筆畫出的線條

● 當距離長到無法一次畫完時，可以用分段的方式來畫。由於線條相連處的位置如果都相同的話，看起來就會很明顯，所以作畫時，要刻意地讓相連處錯開。

相連處的位置看起來相同時，就會很明顯。　　　　由於作畫時有讓相連處錯開，所以看起來不明顯。

● 使用單向細線法時，可以透過線條的方向來呈現形狀與動作引導線。

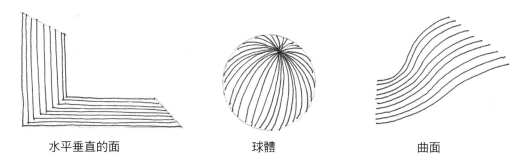

水平垂直的面　　　　　　　　　球體　　　　　　　　　曲面

● 使用交叉線法時，會透過線條的重疊密度來增加顏色深淺呈現方式的變化。

用 4 色原子筆來畫 —— 小貓

慢慢地用線條來畫

即使是便利商店或百圓商店內有販售的一般原子筆，顏色也會有紅色、藍色、綠色。細字筆也能充分地運用在作畫上。再加上，油性原子筆也有獨特的使用方式。想要試著稍微畫畫看時，是很簡便的畫材。

試著運用上一頁所介紹的線條來畫畫看吧。

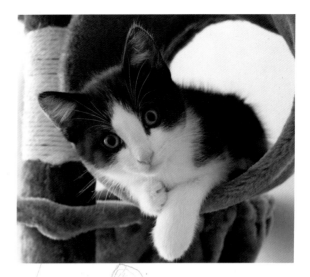

【使用的原子筆】4 色油性原子筆 0.5mm
黑色／紅色／藍色

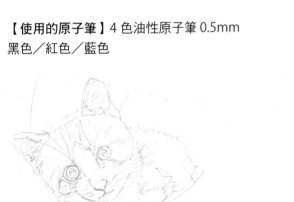

1 草圖。

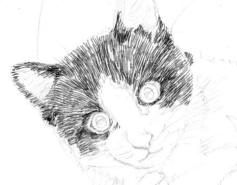

4 作畫時，不要在意塗得不均勻的部分，即使稍微偏離草圖的輪廓，也不用在意。

2 透過黑色原子筆，開始謹慎地畫眼睛周圍與黑白毛髮的髮際等重要部位。

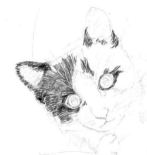

3 進一步地沿著毛髮來畫。首先，要去習慣原子筆的筆觸。

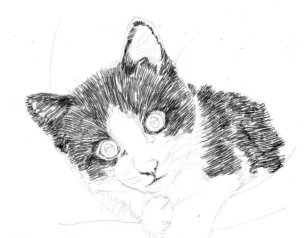

5 透過較弱的筆觸和較強的筆觸，就能分別畫出不同深淺的黑色。

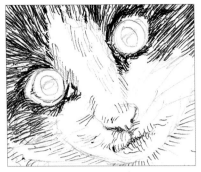

6 透過較弱的筆觸來畫稍微畫出鼻子與輪廓的毛。

7 用較短的紅色線條來畫鼻子、嘴巴,並留出稍大的空隙,把外觀畫成接近粉紅色的顏色吧。

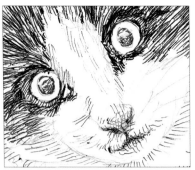

8 用類似虛線的線條來畫出瞳孔的藍色與周圍的黑色吧。

9 由於瞳孔的上部會比較亮,所以只畫下部。在眼白部分,用間隔略大的短線條來畫上少許藍色和黑色。而且,只要用較弱的筆觸來畫,就會形成淡藍色和灰色。

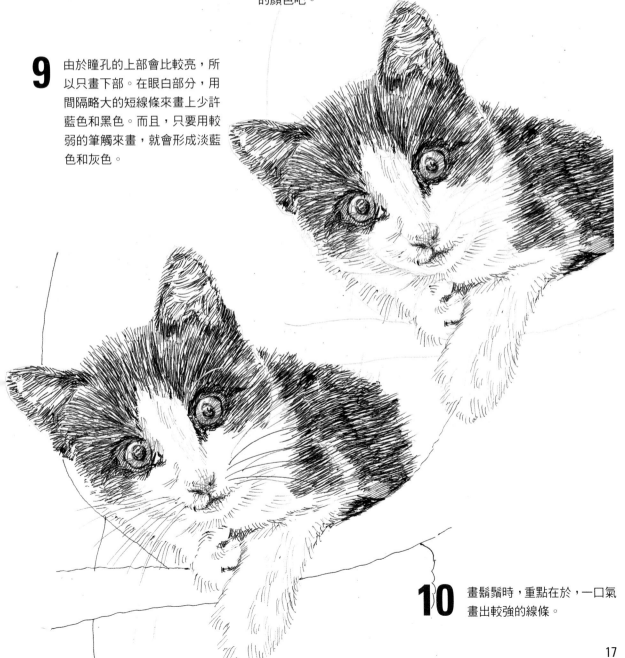

10 畫鬍鬚時,重點在於,一口氣畫出較強的線條。

用 4 色原子筆來畫—— 老爺車

能呈現對比感的畫法

不只是油性原子筆會這樣，即使持續塗上相同顏色，最後也只會形成塗滿顏色的狀態，無法呈現出顏色的明暗。

由於比紅色更暗的顏色是黑色和藍色，所以想要讓色調變暗時，就要使用其中之一。想要讓色調比紅色來得亮時，可以減少紅色線條的量，若要呈現出光澤感的話，就必須大膽地活用紙張本身的白色，毫不猶豫地使其留白。

【使用的原子筆】4 色油性原子筆 0.5mm
黑色／紅色／藍色

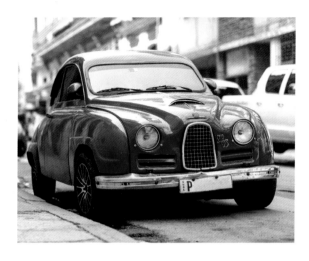

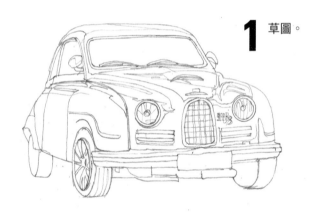

1 草圖。

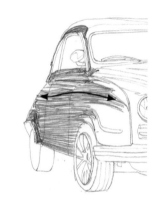

2 最好從較不容易失敗的好畫部分畫起吧。

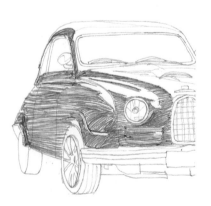

3 一邊注意車體的曲面，一邊用曲線來畫。

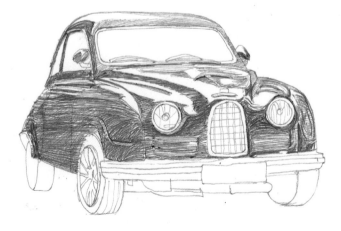

4 整體的細微部分都有清楚地留白。雖然藉由重複塗色而將整塊區域都塗滿也無妨，但在畫車體上部時，要以輕輕擦拭的方式來畫，製造出漸層效果。

5 雖然黑色的呈現方式有點難，但可以藉由分別畫出不同深淺的黑色來呈現出對比感。由於一開始會確實地把輪胎畫得較深一點，所以要用平緩的線條來畫。在畫前保險桿的凹陷處等部分時，要把金屬特有的對比感、層次畫成約3種等級。思考反光板的方向，在上部畫出陰影，然後依照表面的玻璃款式的方向來畫出線條。

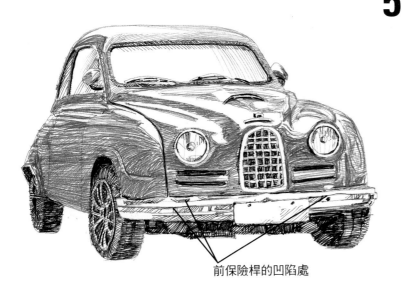

前保險桿的凹陷處

6 由於4色原子筆當中的藍色是比較接近紫色的藍色，所以對鋁等金屬來說，會是一種有效的輔助色。另一方面，由於也會呈現出陰暗冰冷的感覺，所以作畫時，要避免讓玻璃變得顯眼。
此外，在車體的下部與想要畫得較暗的部分，再稍微畫上一點藍色。

藍色

7 使用油性原子筆時，也能像筆觸很輕的鉛筆那樣，透過「拓畫法（frottage）」來畫出幾乎讓人感受不到線條的圖案。由於這種畫法很仰賴作畫者的感覺，所以會較花時間，不過嘗試畫畫看的話，應該會很有趣吧。

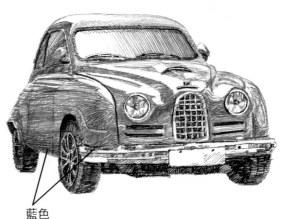

車燈的放大圖

試著用細線法來畫著色圖吧

——沿著花脈來畫

　　非洲菊的顏色很清楚，不必進行複雜的顏色分類，正適合剛開始練習著色的人。剛開始用原子筆作畫時，首先試著用「畫著色圖」的方式來畫吧。不要整個塗滿，而是用線條仔細地慢慢畫，藉此也能逐步地習慣原子筆的踏實畫法，所以試著開始慢慢地畫畫看吧。

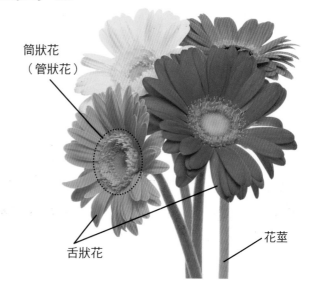

筒狀花
（管狀花）

舌狀花

花莖

【使用的原子筆】SARASA
紅色／橘色／粉紅色／黃色／淺綠色／鉻綠色／
黑色

1 用黑色來描出草圖的線條，製作線條畫。

黑色

黃色

粉紅色

紅色

橘色

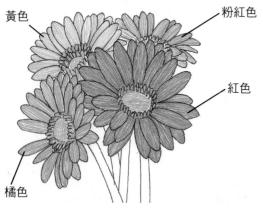

3 持續地仔細畫出每一片花瓣。若想畫得很快的話，線條就可能會在中途變得模糊不清，也容易形成沒有塗到的空隙。

2 使用細線法時，可以一開始就提升間隔的密度，也可以一開始先讓間隔大一點，分成幾次來畫。讓自己能夠一筆就從花瓣的邊緣畫到另一邊吧。

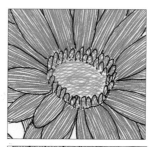

4 中央的一群小型突起物是筒狀花。透過交叉線法來畫。即使不決定方向也無妨。

5 接著，也要用均勻的交叉線法來畫出會形成筒狀花的淺綠色部分。不用畫得很細緻也沒關係。

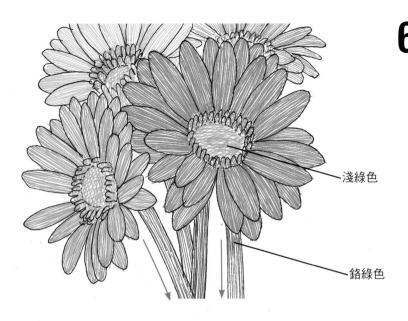

6 在畫花莖的部分時，要沿著花莖纖維的方向來畫。從花莖的左右其中一邊的邊緣開始畫。由於線條很長，所以不要勉強，一邊添加線條，一邊畫吧。

淺綠色

鉻綠色

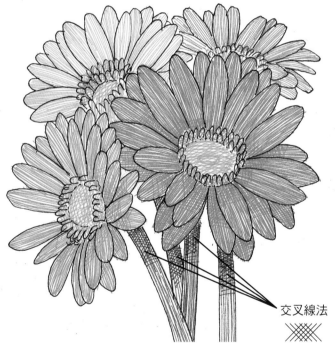

7 最後收尾時，試著加上少許點綴吧。雖然已透過單向細線法畫出了線條方向，但可以再透過交叉線法來畫出顏色較深的部分。

在花莖的部分上，只要透過交叉線法來畫出紅色與橘色的舌狀花的陰影，線條密度就會提昇，使顏色變深。

這裡所說的「顏色變深」指的是，白色空隙消失，接近整個塗滿的狀態，所以顏色看起來會變深。

交叉線法

一點小建議　使用原子筆作畫時，有時候才開剛始畫，就會發生「積墨」的情況對吧。雖然最近的原子筆也採用了不易形成「積墨」情況的設計，但在畫很長的線條時，或是用讓原子筆稍微倒下的角度來作畫時，「積墨」情況還是怎樣都會發生。必須養成勤勞地用衛生紙等物來擦拭筆尖的習慣。此外，在作畫時，若筆的方向與角度持續保持相同狀態的話，也容易形成「積墨」，所以最好偶爾變換筆的方向與角度。我常做的方法則是，以原子筆的筆桿為中心，用手指來轉動。

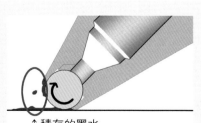

↑積存的墨水

透過自由自在的曲線來呈現細線法

◉ 曲線的使用方法

　　線條畫的特色之一在於，能呈現出流動般的曲線美感。這類方法大多會用於仔細著色時。藉由連續使用細線法來畫出沒有空隙的線條。

　　在那種情況下，我們會使用「一筆（stroke）」這個詞。很長的一筆指的是「畫出很長的線條」這個動作，也代表著一條線從開始畫到畫完的距離。

◉ 透過較短的簡單線條來畫出曲線

　　說得簡單一點的話，就是圓弧。藉由分別畫出大小不同的圓弧，也能呈現出描繪對象的大小、表面的形狀、質感。透過交叉線法，可以讓顏色看起來更深。

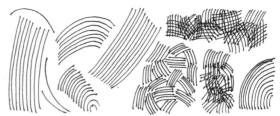

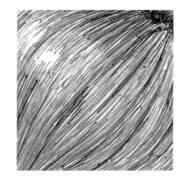
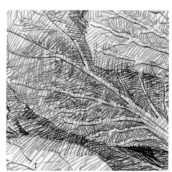

◉ 透過較長的複雜線條來畫出曲線

　　雖然此方法也包含了較大的圓弧，但在畫較長的線條時，由於線條會變得不穩定，所以不適合用於仔細著色時，但卻是一種自由度較高的呈現方式。大多會先畫出長度能夠順利掌控的一筆後，再持續地添加線條。

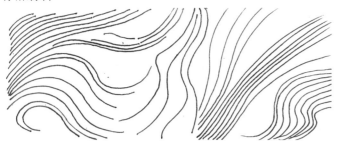
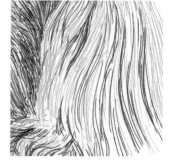

◉ 透過類似點描法的線條來畫出非常短的線

試著畫出平緩的線條吧

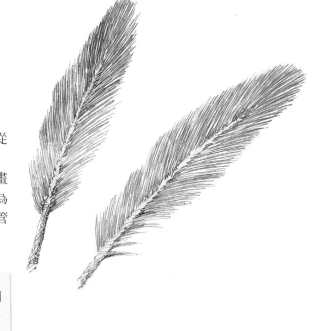

◉ 不用在意是否超出範圍，輕鬆地畫吧

　　由於一開始很難畫出很厲害的曲線，所以試著從接近直線的平緩曲線畫起吧。

　　雖然右圖是羽毛的圖案，顏色也很隨意，但作畫時，以彩虹色（紅→橙→黃→綠→藍→紫→紅）來作為相鄰顏色的組合，會比較自然。至於線條的方向，不管從哪邊開始畫都可以。

一點小建議	盡量不要畫成直線。要畫成可以看到線條的樣子（不要整個塗滿）。

畫草圖時，要把羽毛前端畫得稍微圓潤一點。

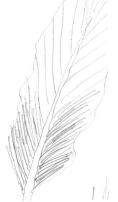

黃色系

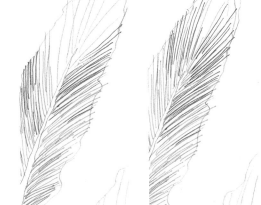

綠色系

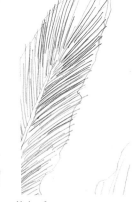

藍色系

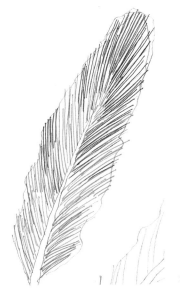

紫色系

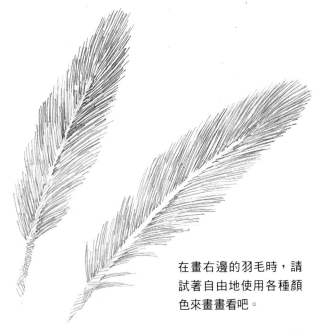

在畫右邊的羽毛時，請試著自由地使用各種顏色來畫畫看吧。

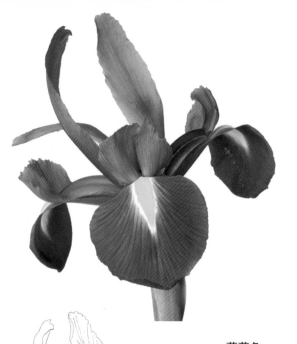

鳶尾
用柔和的筆觸來畫

　　雖然會透過單向細線法來畫出線條，但並不會使用相同的筆觸，而是要使用各種筆觸來畫。除了力道以外，作畫速度也會使顏色深淺產生差異。雖然要依序地沿著花脈來畫，但為了避免整個塗滿，所以要逐步地讓筆慢慢移動。

【使用的原子筆】Juice
玫瑰粉／粉彩紫羅蘭色／紫羅蘭色／葉綠色／黃色／天藍色／杏橙色／葡萄色

1 草圖。

葡萄色

2 較強的線條。

在 **2** 的線條之間畫上較弱的線條。

3

玫瑰粉

加上玫瑰粉。

4

在步驟 **2**、**3** 中，會使用葡萄色，沿著花脈來畫。把較粗的顯眼線條畫得深一點，然後在這些較粗的線條之間，持續用較淺的線條來填滿。

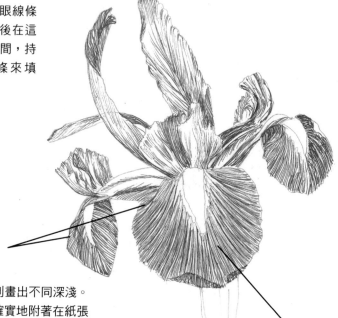

葡萄色

玫瑰粉

5 透過葡萄色線條的力道來分別畫出不同深淺。藉由慢慢地畫，可以讓墨水確實地附著在紙張上，呈現出顏色看起來較深的效果。

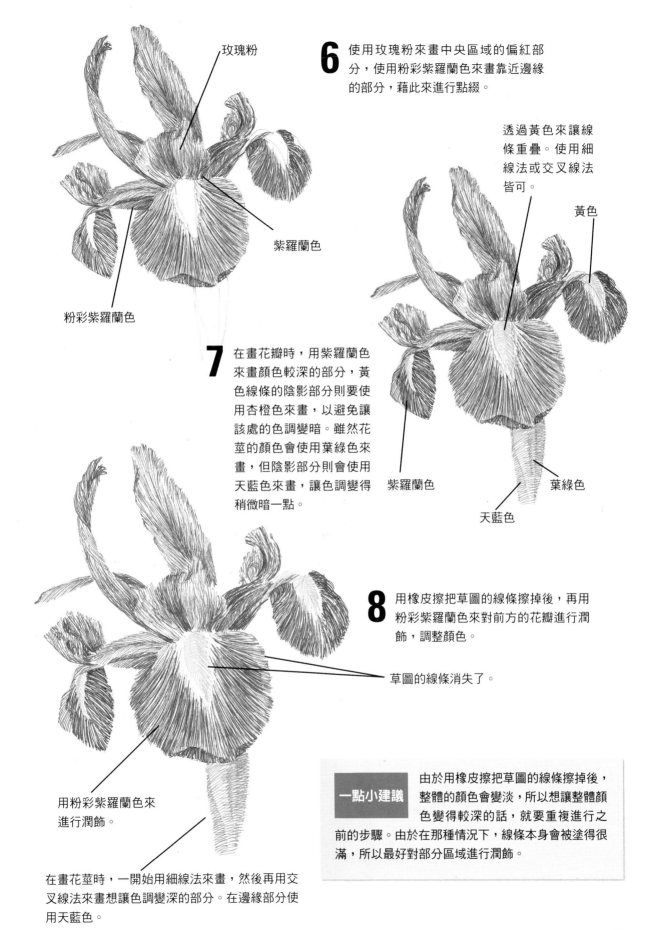

玫瑰粉

6 使用玫瑰粉來畫中央區域的偏紅部分，使用粉彩紫羅蘭色來畫靠近邊緣的部分，藉此來進行點綴。

透過黃色來讓線條重疊。使用細線法或交叉線法皆可。

黃色

紫羅蘭色

粉彩紫羅蘭色

7 在畫花瓣時，用紫羅蘭色來畫顏色較深的部分，黃色線條的陰影部分則要使用杏橙色來畫，以避免讓該處的色調變暗。雖然花莖的顏色會使用葉綠色來畫，但陰影部分則會使用天藍色來畫，讓色調變得稍微暗一點。

紫羅蘭色

葉綠色

天藍色

8 用橡皮擦把草圖的線條擦掉後，再用粉彩紫羅蘭色來對前方的花瓣進行潤飾，調整顏色。

草圖的線條消失了。

用粉彩紫羅蘭色來進行潤飾。

一點小建議 由於用橡皮擦把草圖的線條擦掉後，整體的顏色會變淡，所以想讓整體顏色變得較深的話，就要重複進行之前的步驟。由於在那種情況下，線條本身會被塗得很滿，所以最好對部分區域進行潤飾。

在畫花莖時，一開始用細線法來畫，然後再用交叉線法來畫想讓色調變深的部分。在邊緣部分使用天藍色。

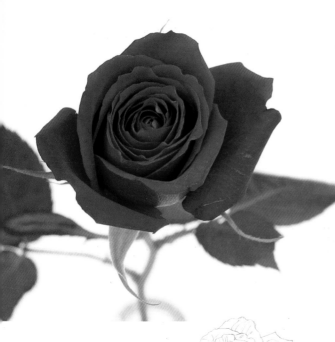

玫瑰
畫出花瓣的重疊部分

　　雖然花瓣重疊在一起的玫瑰乍看之下似乎很難畫，但我們可以透過3種等級來思考顏色的深淺度。

　　照射到最多光線的花瓣明亮部分、花瓣的側面、花瓣的深處。

　　作畫時，藉由讓明亮處留白，就能在花朵形狀更加鮮明的狀態下繼續畫下去。

【使用的原子筆】Signo
紅色／紫丁香色／波爾多黑／粉紅色／萊姆綠色／天藍色／灰色

1 草圖。

2

3 在到4為止的步驟中，畫完深色處後，再對明亮處進行潤飾，就能輕易地呈現出顏色深淺。

使用細線法來畫出紅色線條。

使用細線法來畫出曲線。

紅色

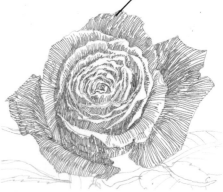

4 沿著花脈，使用紅色來畫。透過線條的密度來呈現顏色深淺。

5

6 在步驟5、6中，使用交叉線法來畫出紫丁香色線條後，雖然會再用波爾多黑來使色調變暗，但只有最裡面的區域要畫上細線。

使用交叉線法來畫出紫丁香色線條。

使用波爾多黑來畫出細線。

紫丁香色

7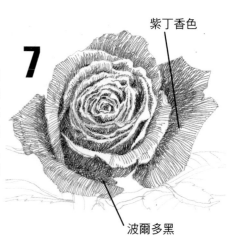

波爾多黑

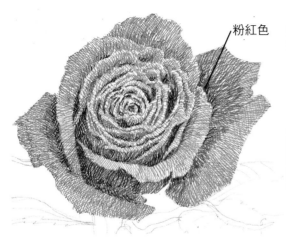

粉紅色

8 使用粉紅色，重複進行 2～7 的步驟。持續把前方部分畫得較亮。

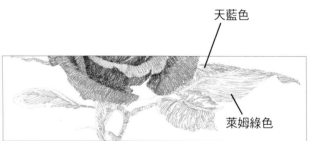

天藍色

萊姆綠色

9 由於不想讓葉子變得顯眼，所以一開始先使用淡淡的萊姆綠來畫，然後再用天藍色讓葉子前端的色調變得較模糊。

10 由於綠色的彩度很高，所以要避免塗得太仔細。

11 使用灰色來抑制葉子整體的色調。

一點小建議 不僅限於花瓣，由於在畫重疊的物體時，把前方部分畫得較亮，就能讓人清楚得知物體的前後關係，所以基本上會從「後方」先畫。若從前方先畫的話，雖然也要看作畫主題為何，但大部分的情況都是，色調會朝著後方變得愈來愈暗（深）。

灰色

12 最後用紅色把前方部分畫得深一點。

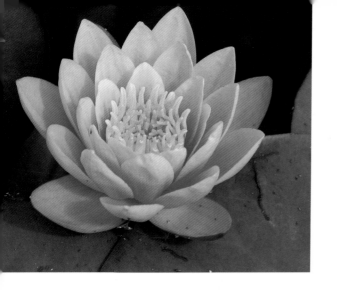

睡蓮
畫出顏色的深淺差異

　　由於使用原子筆很難讓顏色變淡，所以無論如何都無法呈現出某些較淡的顏色。不過，我們可以設法藉由外觀的印象來讓顏色看起來較淡。

　　即使是相同顏色，也能透過線條的密度、線條的粗細度、墨水的附著量等來呈現出少許的變化，畫出不同深淺。

【使用的原子筆】Juice
粉彩粉紅色／粉紅色／玫瑰粉／橘色／杏橙色／黃色／葉綠色／水藍色／藍黑色／暗紅色

2 使用粉彩粉紅色來持續畫下去。

粉彩粉紅色

1 草圖。

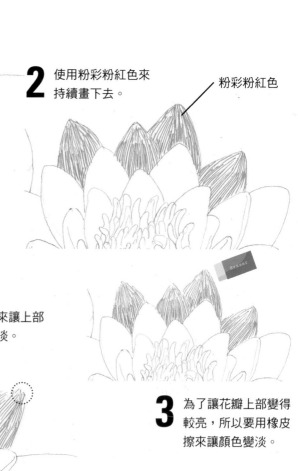

用橡皮擦來讓上部的顏色變淡。

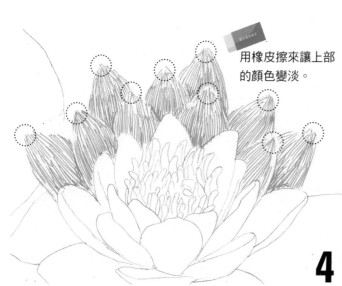

3 為了讓花瓣上部變得較亮，所以要用橡皮擦來讓顏色變淡。

4 同樣的繼續畫下一列花瓣，並且重複步驟 3。

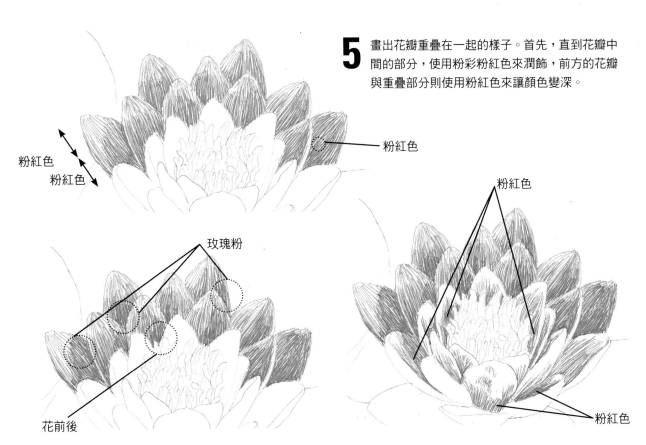

5 畫出花瓣重疊在一起的樣子。首先，直到花瓣中間的部分，使用粉彩粉紅色來潤飾，前方的花瓣與重疊部分則使用粉紅色來讓顏色變深。

粉紅色

粉紅色

粉紅色

粉紅色

玫瑰粉

花前後

粉紅色

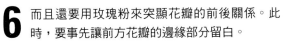

6 而且還要用玫瑰粉來突顯花瓣的前後關係。此時，要事先讓前方花瓣的邊緣部分留白。

7 在畫前方的花瓣時，要使用粉紅色，從顏色較深的部分畫起。顏色較亮的部分則要事先稍微留白。

8 依照花脈的方向來畫。

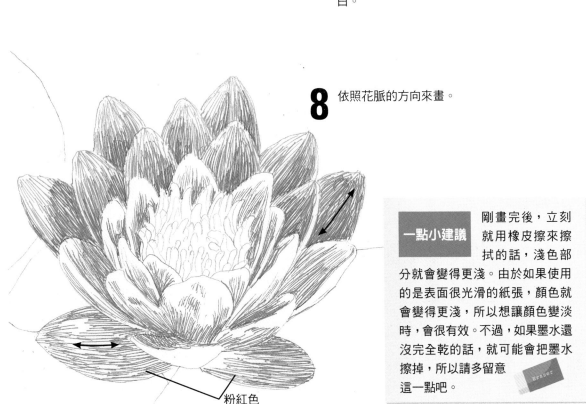

粉紅色

一點小建議 剛畫完後，立刻就用橡皮擦來擦拭的話，淺色部分就會變得更淺。由於如果使用的是表面很光滑的紙張，顏色就會變得更淺，所以想讓顏色變淡時，會很有效。不過，如果墨水還沒完全乾的話，就可能會把墨水擦掉，所以請多留意這一點吧。

玫瑰粉

9 用玫瑰粉來畫陰影。

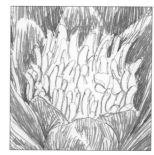

11 使用杏橙色來畫雄蕊,並且用橘色來畫出輪廓。

12 陰影為玫瑰粉。

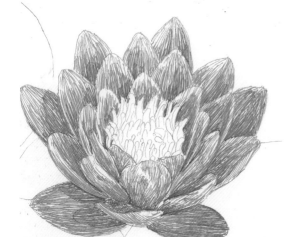

10 使用粉彩粉紅色,從上方來幫花瓣塗色(不過,邊緣要留白)。

13 整體都塗上黃色。

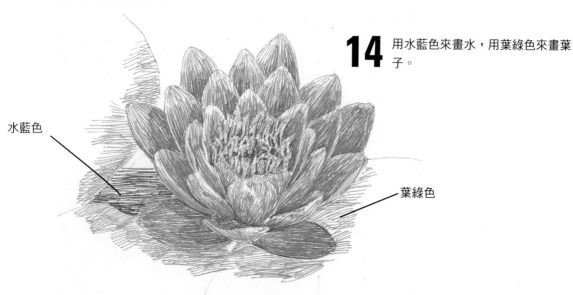

水藍色

14 用水藍色來畫水,用葉綠色來畫葉子。

葉綠色

15 用水平的線條來畫水。在繪畫的上部，要用接近水平的角度來畫葉子。如此一來，畫面看起來就會很穩定。花瓣的陰影為暗紅色，落在葉子上的陰影則用藍黑色來畫。

水的方向

水藍色

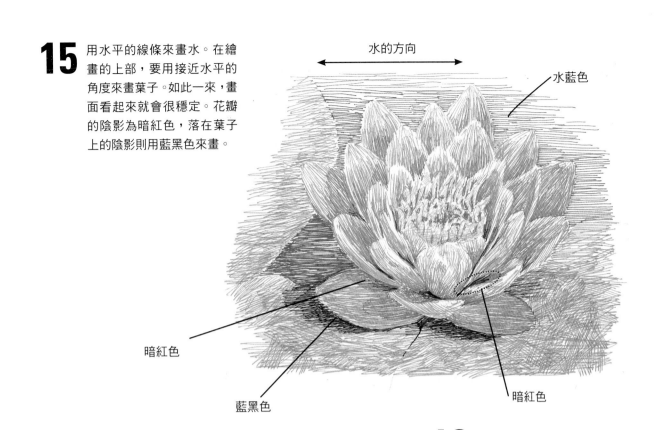

暗紅色

藍黑色

暗紅色

16 雖然即使在步驟 **15** 的狀態下就完成畫作也無妨，但若想要呈現對比感的話，就要畫出輪廓線。花瓣上部使用粉彩粉紅色,下部使用粉紅色,葉子的輪廓則使用葉綠色來畫。

葉子的輪廓線為葉綠色。

花瓣的輪廓線為粉彩粉紅色。

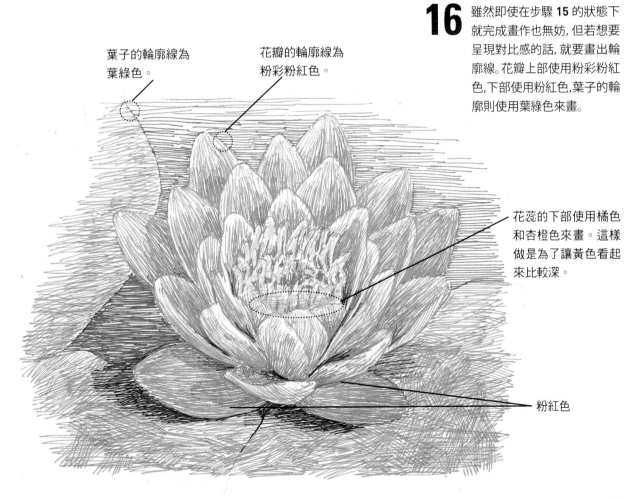

花蕊的下部使用橘色和杏橙色來畫。這樣做是為了讓黃色看起來比較深。

粉紅色

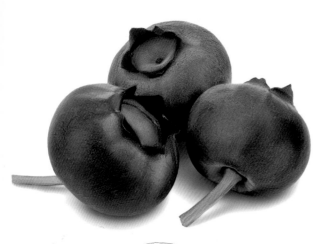

藍莓
用細微的線條來畫出明暗差異

　　想要呈現球體的曲面時，會採用沿著形狀來畫出線條的畫法。若作畫對象像這次一樣，有許多最亮處的話，在作畫時，比起形狀，更要優先考慮明暗差異。由於小型球狀物的形狀很好理解，只要有很亮的部分，就會被視為球體，所以重點在於，要如何一邊呈現明亮處，一邊讓明亮處的交界變得模糊不清。

【使用的原子筆】SARASA
淡藍色／淺綠色／鈷藍色／藍黑色／紫色／灰色

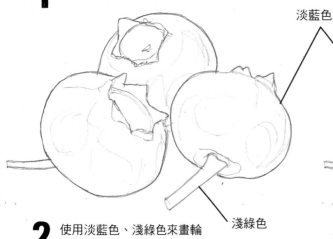

1 草圖。

2 使用淡藍色、淺綠色來畫輪廓線。

淡藍色

淺綠色

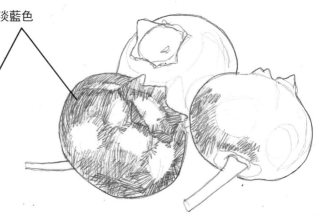

3 透過「用很輕的筆觸來擦拭」這種畫法來塗上淡藍色，接近最亮處的部分要留白。

4 作畫時，要避免讓線條的方向變得一致，如果感到困惑的話，就讓線條的方向朝著附近最亮處的中心吧。

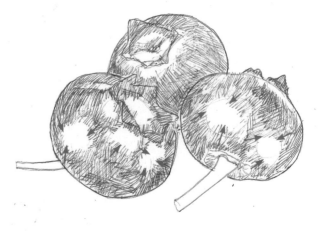

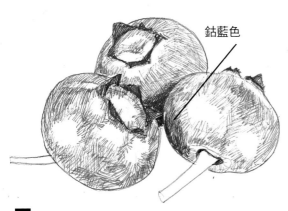

鈷藍色

5

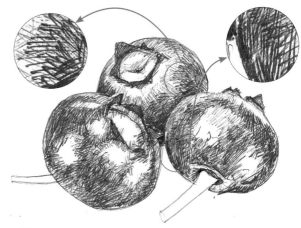

6 在步驟 **5**、**6** 中，使用鈷藍色，從陰暗部分畫起。由於會畫到較寬敞的面，所以要逐漸降低線條的密度。

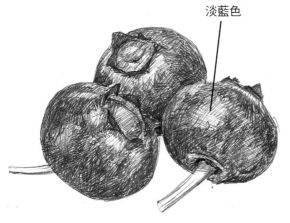

淡藍色

7 使用淡藍色，以輕輕擦拭的方式來畫最明亮的部分，降低色澤。

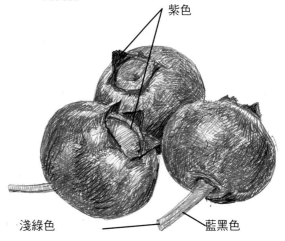

紫色

淺綠色　　　　　　　　　　　　藍黑色

8 用紫色來讓上方陰暗部分的顏色變深。使用藍黑色和淺綠色來畫莖部。

一點小建議　使用相同色系來進行最後潤飾時，有時候就算不把邊緣部分畫得亮一點也無妨。先畫出輪廓線也沒關係。像這次這樣，只要形狀很清楚的話，畫起來就會很順手，也不用擔心會超出範圍。

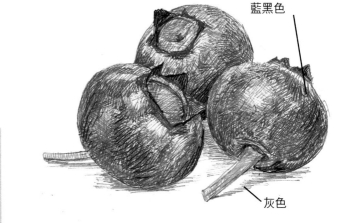

藍黑色

灰色

9 使用橡皮擦把草圖的線條擦掉後，顏色會變得稍淺，所以要用藍黑色來潤飾陰暗部分。

33

甜椒
畫出曲面和最亮處

　　從短線條的細線法到長線條的細線法都會用到，關鍵在於線條的密度與方向。先確認凹凸的方向後，再開始畫。長線條要朝向平緩的曲面。在畫陰暗處時，透過交叉線法來提高線條密度。透過留白的方式來呈現強烈的最亮處。

【使用的原子筆】Signo
金黃色／椪柑色／紅色／蘋果綠

1 草圖。

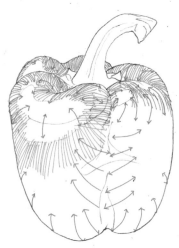

2 透過金黃色來思考凹凸部分的形狀，使用單向細線法來畫。

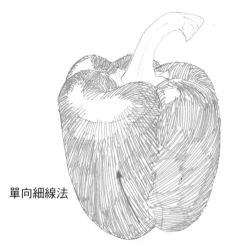

單向細線法

3 接著再朝向最亮處，使用長線條的單向細線法來畫。

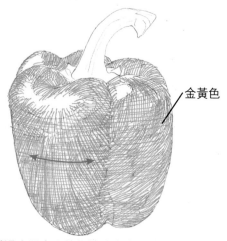

金黃色

4 透過水平方向的細線法來進行整體的著色。

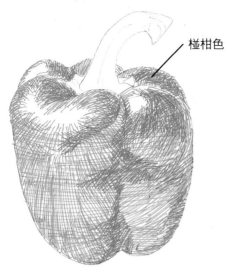

椪柑色

5 使用椪柑色來畫顏色較深的部分，在步驟 **2** 中確認方向後，首先用較短的線條來塗色。

6 使用長線條來畫整個右側，讓整體的色調變深。

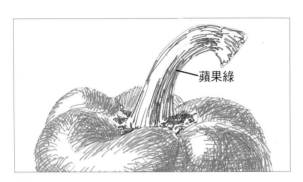

蘋果綠

7 使用蘋果綠來畫蒂頭。

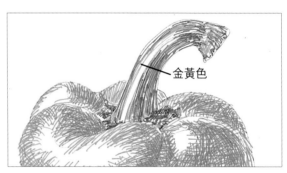

金黃色

8 使用金黃色來讓色調融入主體。

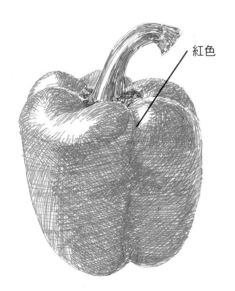

紅色

9 使用紅色來畫陰暗部分，增添對比感。

10 使用金黃色來補足整體的黃色。

紫色洋蔥
沿著形狀來畫

　　重點在於，以不凌亂的方式來畫出略長的線條。

　　不需要一筆就從洋蔥的上面畫到下面，即使分成好幾次來畫也無妨。因此，草圖的線條會變得很重要，所以不能因為是草圖就畫得比較隨便，而是要仔細地畫。

【使用的原子筆】SARASA
洋紅色／褐色／牛奶橘／淺綠色／黃色／牛奶粉紅

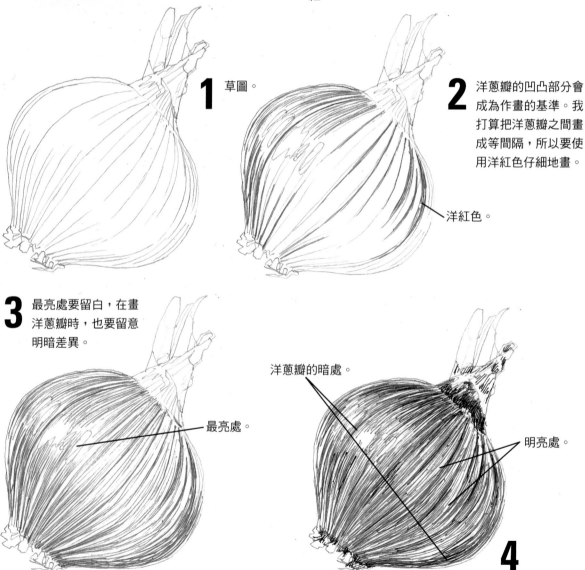

1 草圖。

2 洋蔥瓣的凹凸部分會成為作畫的基準。我打算把洋蔥瓣之間畫成等間隔，所以要使用洋紅色仔細地畫。

洋紅色。

3 最亮處要留白，在畫洋蔥瓣時，也要留意明暗差異。

最亮處。

洋蔥瓣的暗處。

明亮處。

4

5 用褐色來把陰暗處畫得深一點，從下方補畫上一些牛奶橘，顏色稍微不均勻也無妨。空隙部分使用淺粉色來畫，都要順著紋路來畫。芽的部分使用淺綠色來畫。

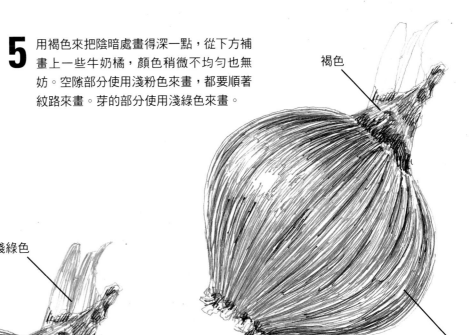

褐色

褐色

牛奶橘

6

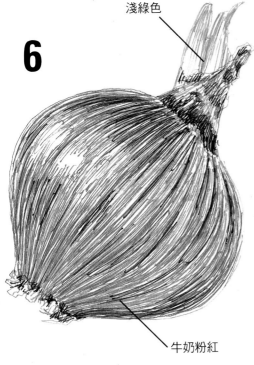

淺綠色

牛奶粉紅

7 作畫時，要讓手腕保持固定姿勢。

黃色

一點小建議 當形狀和素材質感（紋路）形成相同方向的線條時，線條的強弱會變得很重要。為了讓較弱的線條不要過度重疊，所以要讓手腕保持固定姿勢，而且不要勉強畫出很長的線條。

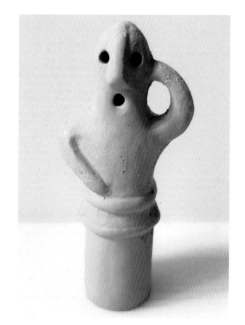

埴輪（土俑）
以密度不會過高的線條來畫

　　雖然用顏色均勻的線條來作畫是很難的，但我們也可以將顏色不均勻的部分視為素材表面的質感，試著畫畫看吧。此時，由於只要朝著相同方向畫，就會形成整片塗滿的狀態，所以要使用各種方向的線條來畫。當線條變得稍微密集時，就使用更深的顏色，並且同樣的透過不同方向的線條來畫，呈現出明暗的部分。

【使用的原子筆】Juice
杏橙色／橘色／褐色／黑色

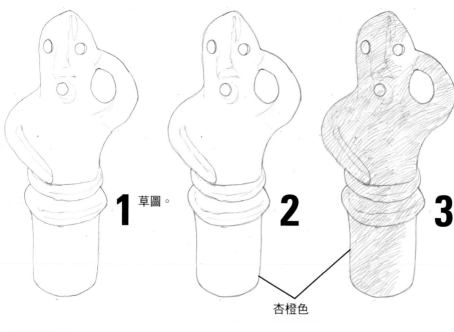

1 草圖。

2

杏橙色

3 在步驟 **2**、**3** 中，使用杏橙色來描出輪廓。在畫身體部分時，依照順手的方向來畫，不用在意顏色是否塗得不均勻。

步驟 **4 ～ 7** 的臉部特寫。作畫時，要逐步地慢慢改變線條的方向，並且要刻意地空出線條之間的間隔。

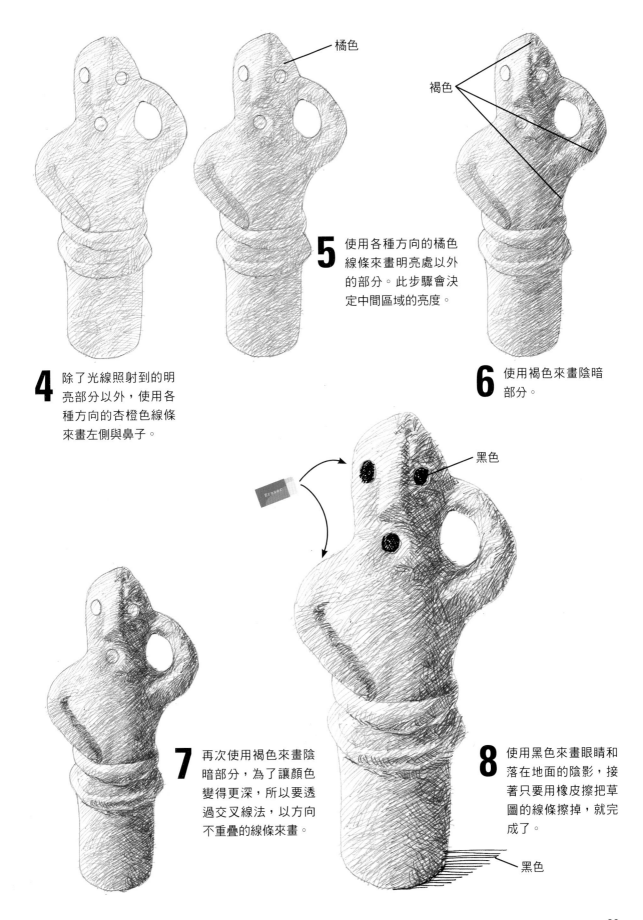

橘色

褐色

5 使用各種方向的橘色
線條來畫明亮處以外
的部分。此步驟會決
定中間區域的亮度。

4 除了光線照射到的明
亮部分以外,使用各
種方向的杏橙色線條
來畫左側與鼻子。

6 使用褐色來畫陰暗
部分。

黑色

7 再次使用褐色來畫陰
暗部分,為了讓顏色
變得更深,所以要透
過交叉線法,以方向
不重疊的線條來畫。

8 使用黑色來畫眼睛和
落在地面的陰影,接
著只要用橡皮擦把草
圖的線條擦掉,就完
成了。

黑色

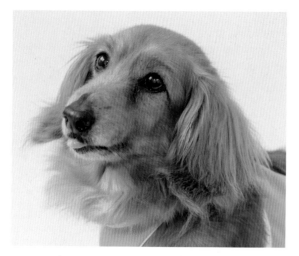

迷你臘腸犬
透過細膩的線條來畫出毛髮

　　據說，在畫動物時，貓的毛髮要一根一根地畫，狗的毛髮則要畫成一束一束，不過由於我是用原子筆來畫，所以打算一根一根地畫。使用長線條來畫時，重點與其說是線條的連接，倒不如說是節奏感。尤其是彎曲處，重點在於，即使線條稍微偏離，也要下定決心一口氣畫完。相反的，在畫眼睛與鼻子時，則要重視強調色，仔細地畫。

【使用的原子筆】Juice
杏橙色／橘色／褐色／咖啡棕／藍黑色／黃色／
珊瑚粉

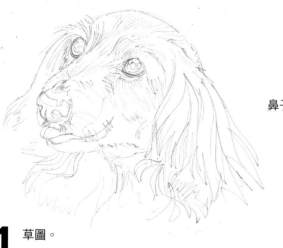

1 草圖。

鼻子

咖啡棕

褐色

藍色
黑色

2

3

珊瑚粉

鼻子和眼睛
以不要整個塗滿的方式，一邊留出空隙，一邊用細膩的褐色線條來畫，然後再用咖啡棕來進行點綴。而且還要用藍黑色來補足顏色的深度。

眼睛

4 — 褐色

5 — 咖啡棕

6 — 藍黑色

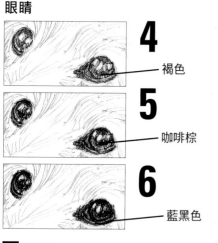

杏橙色

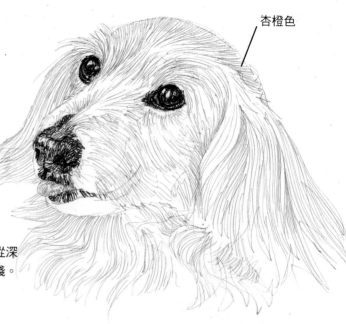

7 毛髮
使用杏橙色與柔和的筆觸來畫出毛髮。只要從深色部分開始畫，就會比較容易調整線條的深淺。

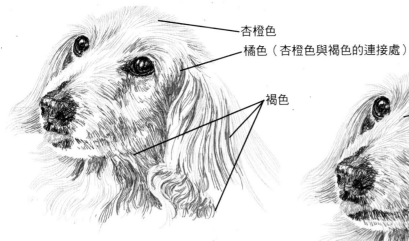

杏橙色

橘色（杏橙色與褐色的連接處）

褐色

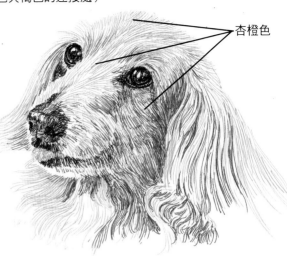

杏橙色

8 由於這次要呈現出色調比照片淡的模樣，所以使用杏橙色來仔細地畫出這種程度的底色。使用褐色來畫出點綴用的陰影和毛髮的重疊情況。透過橘色來調整亮度差異與色調。

9 在空白部分塗上杏橙色，逐漸地調整毛髮的顏色。

一點小建議	雖然基本畫法為，依序地從淺色開始畫，不過由於這次採用了較淡的色調，所以使用褐色來畫毛髮的深色部分，並以先畫橘色再畫杏橙色這種相反的順序來收尾。藉此就能避免塗上太多杏橙色。

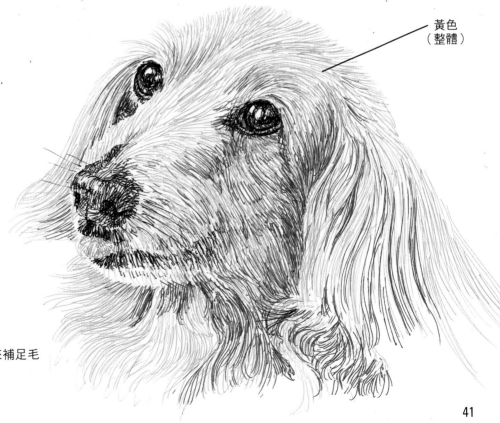

黃色（整體）

10 透過黃色來補足毛髮的光澤。

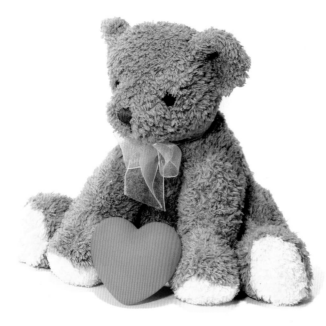

泰迪熊
透過細膩的線條來呈現

　　這種畫法與其說是線條，倒不如說是「慌慌張張地畫」比較適當。由於線條並沒有規定要怎麼畫，所以即使透過原創的線條來畫，也會很有趣。

　　反覆地畫出會形成毛線陰影的部分。深色部分也同樣要用線條反覆地畫。雖然一開始會覺得不協調，但藉由反覆地畫，就會逐漸形成圖案。

【使用的原子筆】Signo
卡其色／褐色／棕黑／淺粉色／粉紅色／黃色／金黃色／米色

【線條的範例】

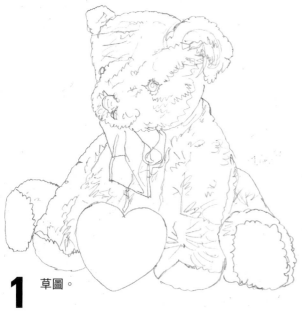

1 草圖。

2 想像毛線底下（陰影）的模樣，以不讓線條重疊的方式，使用卡其色來畫。透過細膩的線條來畫這次的主題。

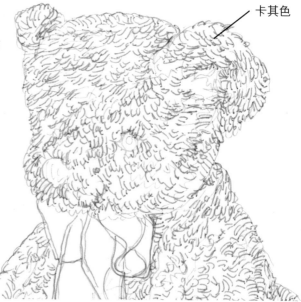

卡其色

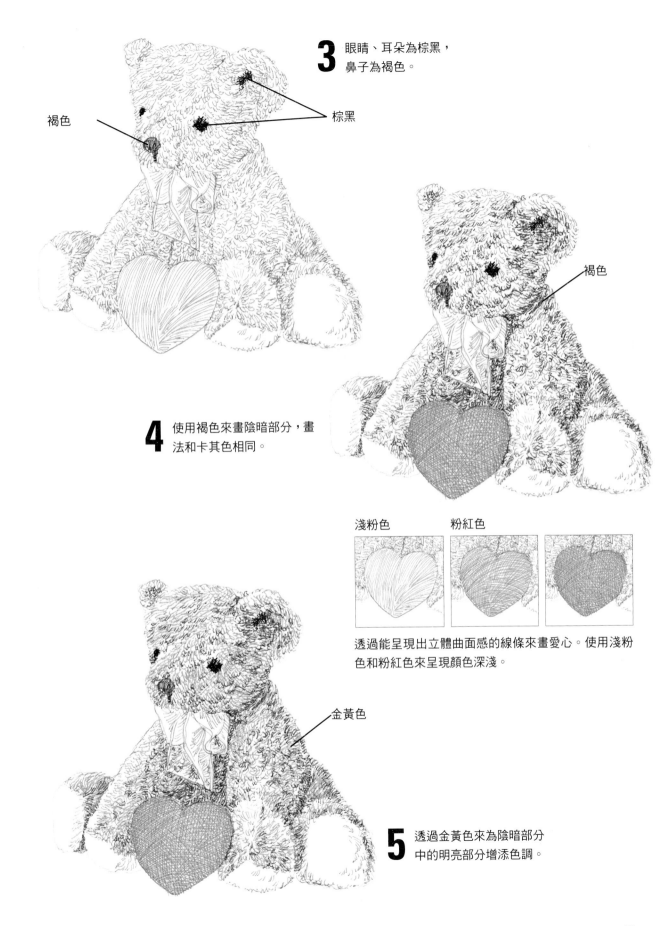

3 眼睛、耳朵為棕黑，
鼻子為褐色。

褐色

棕黑

褐色

4 使用褐色來畫陰暗部分，畫
法和卡其色相同。

淺粉色　　　　粉紅色

透過能呈現出立體曲面感的線條來畫愛心。使用淺粉
色和粉紅色來呈現顏色深淺。

金黃色

5 透過金黃色來為陰暗部分
中的明亮部分增添色調。

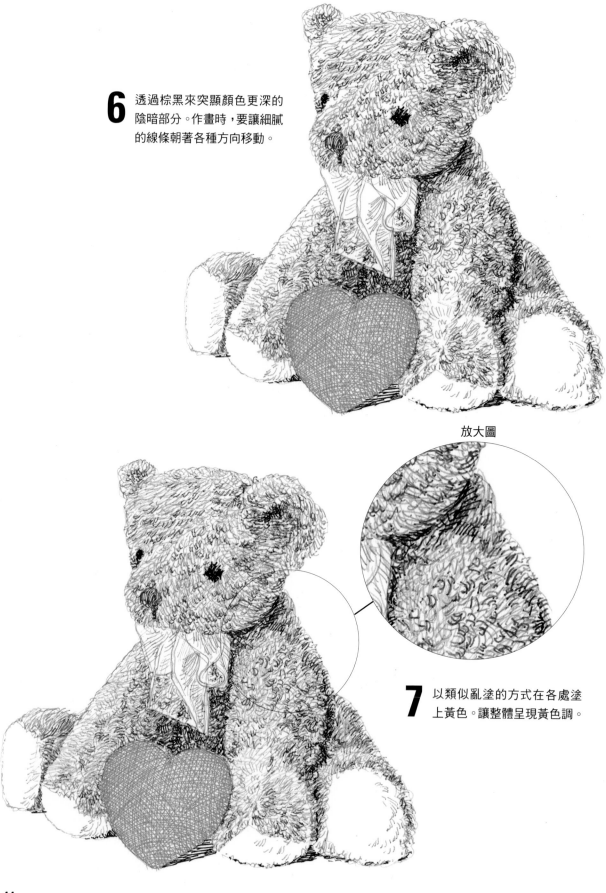

6 透過棕黑來突顯顏色更深的陰暗部分。作畫時，要讓細膩的線條朝著各種方向移動。

放大圖

7 以類似亂塗的方式在各處塗上黃色。讓整體呈現黃色調。

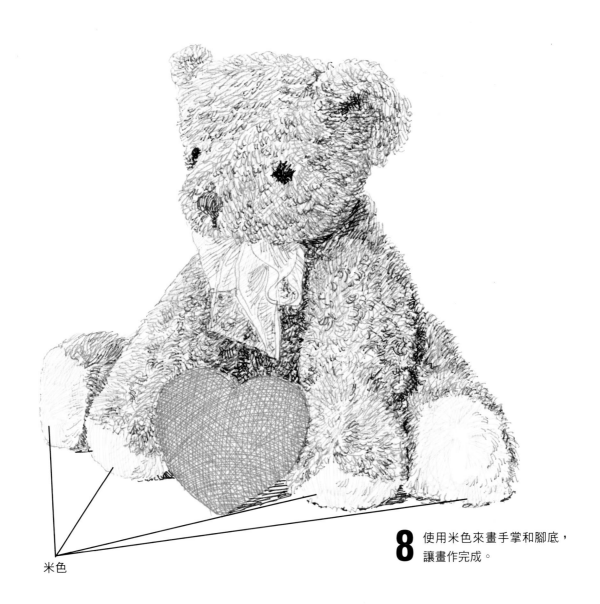

米色

8 使用米色來畫手掌和腳底，
讓畫作完成。

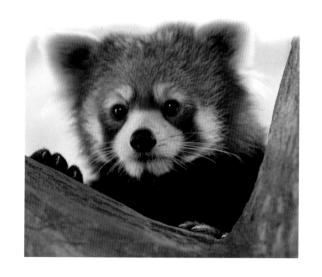

小貓熊
透過細膩的線條來畫出毛髮

在畫動物或絨毛玩偶的毛髮時，會如同 42 頁中那樣，分別使用不同的線條來畫。這次要介紹的則是，透過線條的長度來提升精確度的畫法。仔細地作畫，避免線條不小心交叉，同時也要把線條兩端畫得稍微細一點。在畫線條的尾端時，要迅速地放鬆力量，然後再讓筆離開紙張。如此一來，線條就不會變得很單調，而且還能在畫作中呈現出毛髮的柔和感。

【使用的原子筆】Signo
褐色／卡其色／棕黑／藍黑色／金黃色／灰色／黑／橘色

1 草圖。

褐色

2 如果從卡其色開始畫的話，就會變得無法得知草圖的線條，所以要從褐色開始畫，並沿著臉的方向，使用單向細線法來畫。

放大圖

在畫線條的尾端時，要迅速地放鬆力量。

3 透過同樣的畫法來使用卡其色。

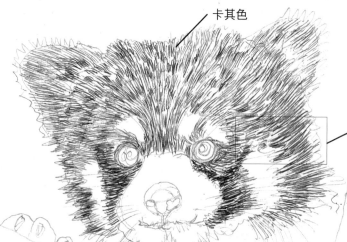

卡其色

4 交替使用褐色與卡其色來畫。

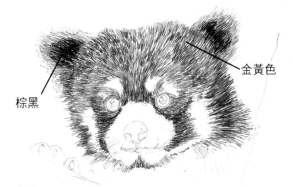

金黃色

棕黑

5 使用棕黑來潤飾耳朵，使用金黃色來潤飾毛髮。

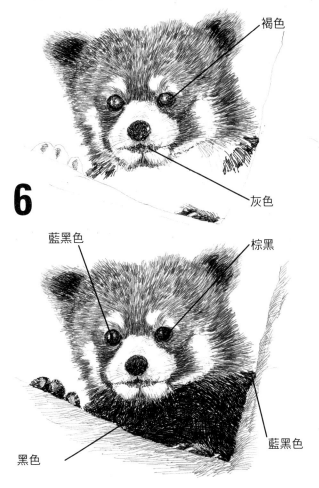

褐色

灰色

6

藍黑色

棕黑

藍黑色

黑色

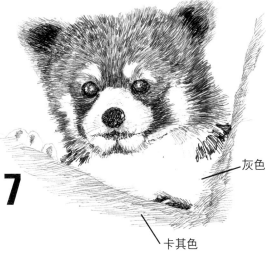

灰色

卡其色

7

8 在步驟 **6**、**7**、**8** 中，使用灰色來畫嘴部周圍，使用褐色來畫眼睛，眼睛的邊緣和鼻子部分則都要使用棕黑與藍黑色的細微線條來畫。透過卡其色和灰色，就能輕易地呈現出樹木的樣子。在畫軀幹時，使用藍黑色來畫上半身有照射到光線的部分，其餘部分則塗滿黑色。

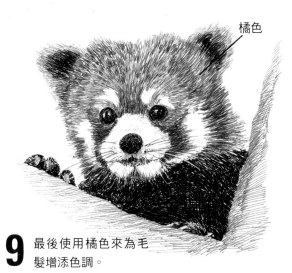

橘色

9 最後使用橘色來為毛髮增添色調。

方便的顏色

在畫動物時，本書中所使用的 Signo 卡其色、褐色、米色都是非常有用的顏色。在各品牌中，會有幾種其他品牌沒有的顏色。同樣的，帶有細微差異的顏色也能為同一幅畫增添變化，很方便。

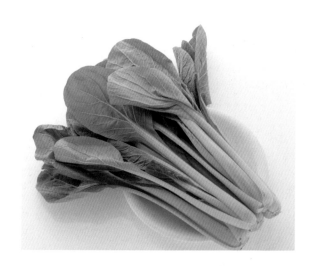

小松菜
從細微部分畫起

　　「是否看得到草圖的線條」這一點也會成為重要的因素。使用線條來作畫時，即使是淺色，還是會和草圖的線條同化，變得無法辨識。也可以採用「畫出輪廓線」的方法。以「透過顏色深淺來持續作畫」的方法來說，藉由「依這草圖，從顏色較深的深處先畫」，就不會搞錯葉子與莖的前後關係。

【使用的原子筆】SARASA
藍黑色／鉻綠色／淺綠色／褐色／黃色

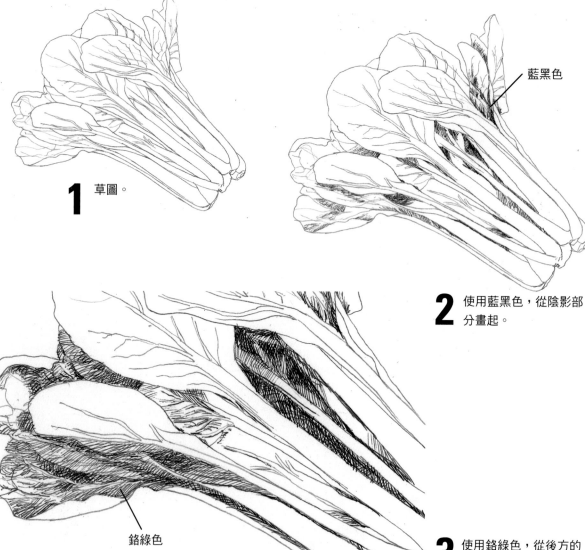

1 草圖。

藍黑色

2 使用藍黑色，從陰影部分畫起。

鉻綠色

3 使用鉻綠色，從後方的葉子畫起。

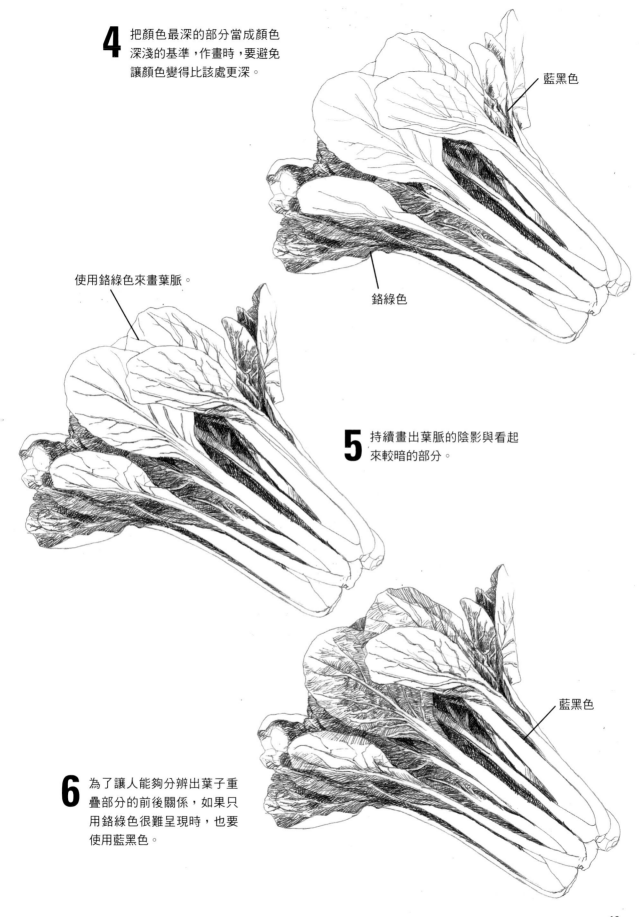

4 把顏色最深的部分當成顏色深淺的基準，作畫時，要避免讓顏色變得比該處更深。

藍黑色

使用鉻綠色來畫葉脈。

鉻綠色

5 持續畫出葉脈的陰影與看起來較暗的部分。

藍黑色

6 為了讓人能夠分辨出葉子重疊部分的前後關係，如果只用鉻綠色很難呈現時，也要使用藍黑色。

一點小建議　灰色彩繪法（Grisaille）與單色畫技法（camaïeu）等都是以單色調為基礎的畫法，同樣的，以一支深色的彩色原子筆為基礎來作畫時，也能在畫作中呈現出對比感。雖然這種畫法與「從淺色畫起」的作畫步驟是相反的，但習慣了之後，試著畫畫看也會覺得很有趣喔。

留白

留白

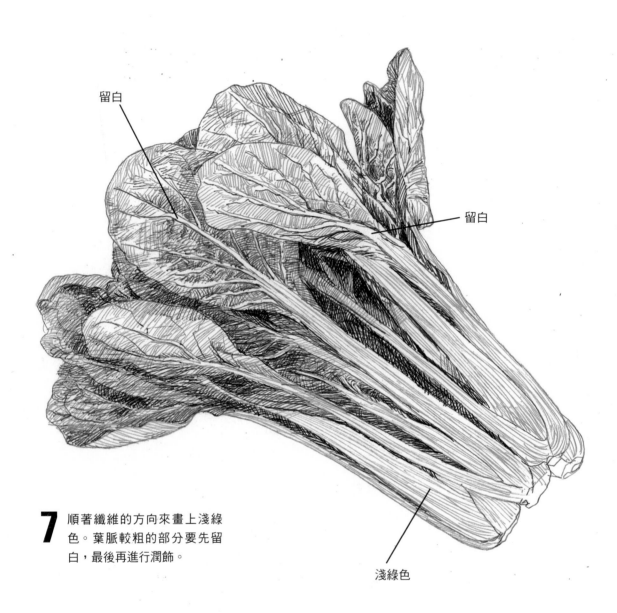

7 順著纖維的方向來畫上淺綠色。葉脈較粗的部分要先留白，最後再進行潤飾。

淺綠色

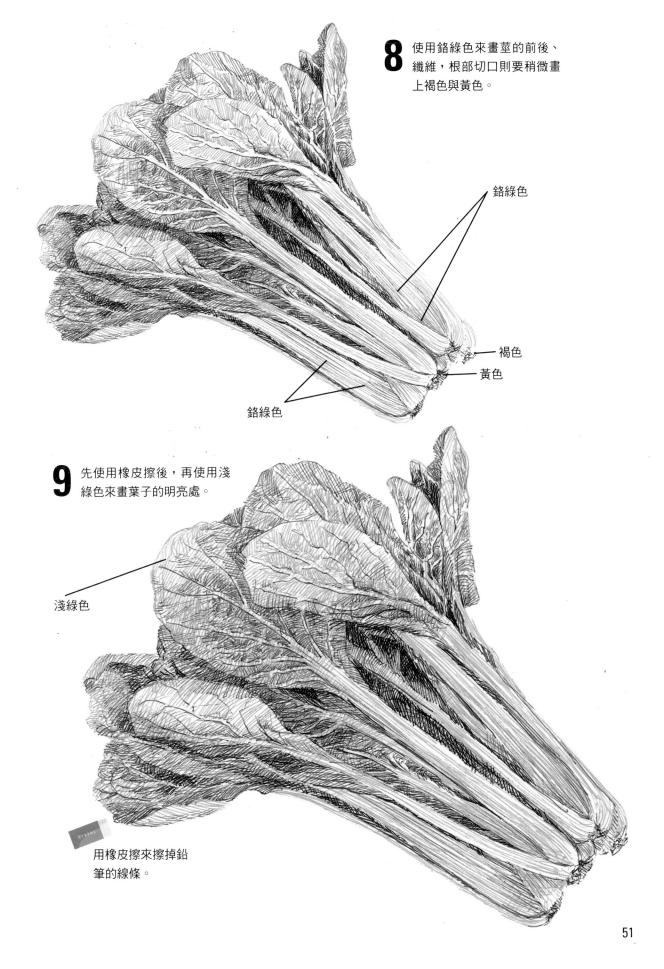

8 使用鉻綠色來畫莖的前後、纖維，根部切口則要稍微畫上褐色與黃色。

鉻綠色

褐色

黃色

鉻綠色

9 先使用橡皮擦後，再使用淺綠色來畫葉子的明亮處。

淺綠色

用橡皮擦來擦掉鉛筆的線條。

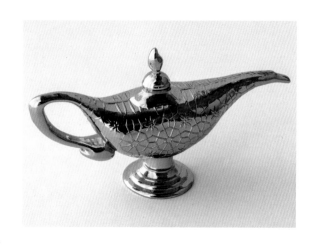

神燈
透過對比來畫出金屬的質感

　　這個主題圖案稍微有點難，必須分別畫出各種線條。透過單向細線法與交叉線法來呈現不同深淺。細線法很漂亮就代表線條很生動。觀看時稍微離遠一點，大家是否能感受到表面的深淺差異呢？

　　除了最後塗上的黃色以外，全都不要塗滿。即使只有一處被塗滿，還是會破壞整體的平衡，所以作畫時要多留意。

【使用的原子筆】Signo
卡其色／褐色／棕黑／黃色／金黃色

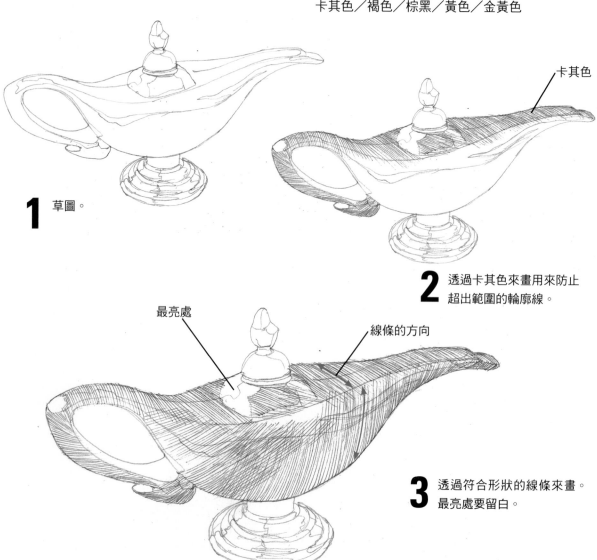

1 草圖。

卡其色

2 透過卡其色來畫用來防止超出範圍的輪廓線。

最亮處

線條的方向

3 透過符合形狀的線條來畫。最亮處要留白。

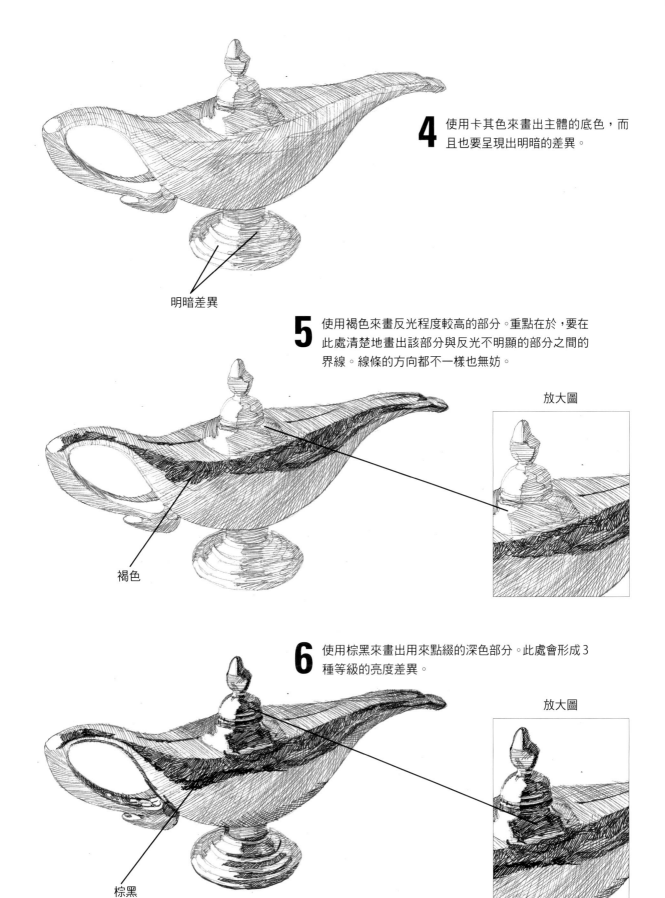

4 使用卡其色來畫出主體的底色，而且也要呈現出明暗的差異。

明暗差異

5 使用褐色來畫反光程度較高的部分。重點在於，要在此處清楚地畫出該部分與反光不明顯的部分之間的界線。線條的方向都不一樣也無妨。

放大圖

褐色

6 使用棕黑來畫出用來點綴的深色部分。此處會形成3種等級的亮度差異。

放大圖

棕黑

7 使用卡其色來畫出神燈的曲面。

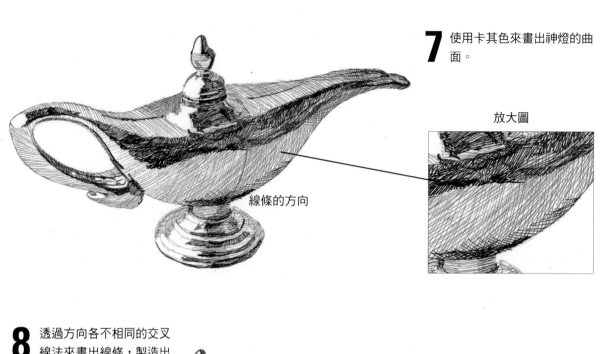

放大圖

線條的方向

8 透過方向各不相同的交叉線法來畫出線條，製造出明暗的漸層。

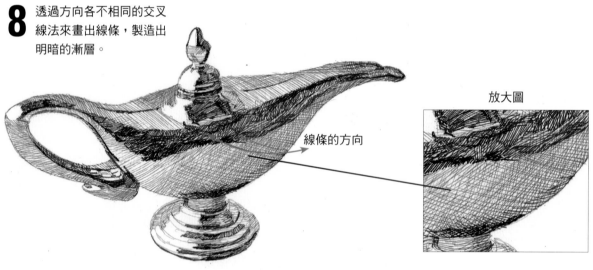

放大圖

線條的方向

9 作畫時，要留意線條的方向與間隔。

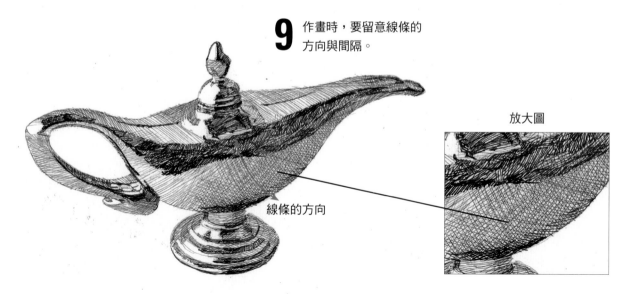

放大圖

線條的方向

10

在呈現金色時，要在全體各處仔細塗上黃色和金黃色這2種黃色。在關鍵部分透過金黃色來突顯色調。

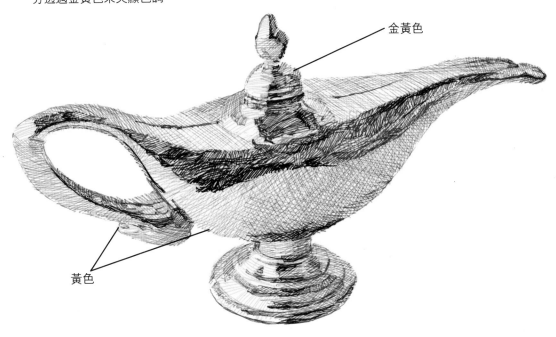

金黃色

黃色

◉ 帶有光澤的主題圖案適合用原子筆來畫

原子筆能夠呈現出注重對比感的畫法，金屬等帶有光澤的主題圖案，很適合用原子筆來畫。相反的，也可以說，很難畫出光澤很微妙的漸層。

神燈屬於兼具這兩種要素的主題圖案。在這種情況下，線條與配色會成為關鍵。

在具有對比感的呈現方式中，要採用扎實的簡單線條與亮度差異較大的配色。

在平穩的呈現方式中，則要採用很有規律的多重線條與亮度差異較小的配色。

◉ 畫出帶有目的性的線條

在畫線條時，不能全都一邊猶豫一邊畫，而是必須讓線條帶有目的性。然而，這一點卻很難做到，我們總是會在不知不覺中畫出無用的線條。不過，若要說「經過整理後變得沒有無用線條的線條畫」是否比較好，我認為，以手繪的畫作來說，並不能那樣說。

一邊猶豫一邊作畫時，線條畫中會存在一種「下定決心開始畫」的緊張感。若只是一點小失誤的話，不用在意，繼續畫吧，在這種過程中，就會忘掉那種緊張感，如願畫出來的部分，直到最後都會記得。即使只有一部分，但當我們能畫出帶有目的性的線條時，那種感覺是很爽快的。

彩色原子筆的使用方法❷ ── 透過原子筆來進行配色·混色

◉ 混色

「原子筆與色鉛筆」和「水彩顏料與彩色墨水」不同，配色步驟也包含了混色，而且是在紙張（畫作表面）上進行的。因此，塗的順序也可能會使混色的結果產生變化。不光是原子筆會這樣，由於墨水的透明度很高，所以會受到先塗上的顏色或較深的顏色很大的影響。尤其是，如果先塗上的顏色塗得不均勻的話，有時就無法完成漂亮的混色，所以重點在於，一開始就要把顏色塗得很均勻。

（均勻地混合2種顏色的例子）

○ 分別在黃色底色的圖與藍色底色的圖中塗上顏色後，就會發現到，以混色來說，由於在先塗上淺色的圖中，很容易分辨出顏色的變化，所以該圖的顏色會很均勻。

黃色

藍色

（先塗上淺色的例子）　　（先塗上深色的例子）

◉ 漸層

○ 就算使用紅色、橘色、黃色來畫出漸層，由於無法呈現暈染效果，所以橘色與黃色之間的顏色差異會較大。

○ 已買齊單一品牌的彩色原子筆時，由於顏色數量是有限的，所以我建議大家，如果在其他品牌的彩色原子筆中，有看到喜愛顏色的話，也可以單獨購買。在右圖中，由於橘色和黃色之間還有一個顏色，所以形成了漂亮的漸層。

○ 由於綠色系的顏色數量較少，所以較難補足漸層中的顏色。在這種情況下，可以透過交叉線法來畫出細線，補足顏色。

○ 當顏色數量更少時，則要透過線條的方向與隨意的方向，一邊細微地調整線條密度，一邊畫出漸層。

紅色　橘色　　　　　黃色

◉ 用3種顏色來畫出漸層的方法

雖然暈染效果取決於線條的密度，不過由於黃色較淡，所以密度稍高一點也無妨。使用原子筆來畫時，只要能夠了解顏色的變化，應該就能畫出自己覺得好看的漸層吧。

黃色
的漸層

紅色
的漸層

藍色
的漸層

由各種顏色
組成的漸層

○ 一邊塗色，一邊觀察顏色的混色程度，有時還必須繼續讓顏色重疊。依照用來混色的顏色的深度，顏色也會慢慢地逐步變化。右方的綠色是與灰色混合而成的顏色。想要降低顏色的彩度時，此方法會很有效。

 紅色 黃色

 藍色 黃色

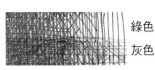 綠色 灰色

○ 我把 T 恤的圖案做成了色相的漸層。重點在於，線條密度與顏色的亮度差異。在互相混合的過程中，線條密度會互相取得平衡。此時，與「用來混色的顏色之間的亮度差異較小的情況」相比，當亮度差異較大時，為了讓線條密度取得平衡，有時也會透過類似點描法的極短線條來畫上較深的顏色。

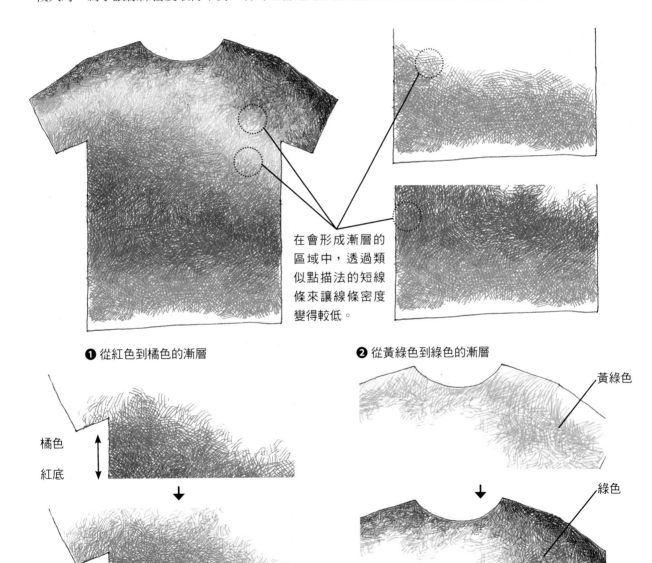

在會形成漸層的區域中，透過類似點描法的短線條來讓線條密度變得較低。

❶ 從紅色到橘色的漸層

橘色
紅底

如同紅色與橘色那樣，當亮度差異較小時，藉由讓彼此的線條密度產生變化，就能形成漸層。

❷ 從黃綠色到綠色的漸層

黃綠色

綠色

黃綠色與綠色之間的亮度差異很大，在這種情況下，若採用相同程度的線條密度，綠色就會很明顯，所以要調整綠色線條的密度。

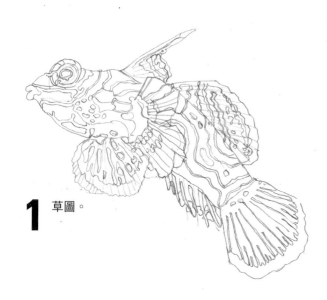

Luc Viatour

花斑連鰭鮨
藉由思考配色來呈現顏色

　　這種色彩鮮艷的魚在日本被稱作「錦手繰」，很受到潛水者的歡迎。最後就算整個塗滿也無妨。當相鄰的顏色為同色系時，就算稍微超出範圍，也不用在意，不過若是互補色的話，就要多留意。由於這次在交界處使用了很深的藏青色，所以塗色時，可以稍微超出範圍，把顏色塗在藏青色上。

【使用的原子筆】Juice
淺藍色／粉彩藍／粉彩綠／黃色／藍色／水藍色／橘色／杏橙色／葉綠色／粉紅色／土耳其藍／藍黑色

1 草圖。

3

粉彩綠

2 為了讓人容易了解畫法，所以先不畫邊框。

淺藍色

粉彩藍

黃色

4 作畫時，要讓黃色超出草圖的線條。

58

5 就算一開始就像這樣的畫出邊框也沒關係。雖然會使用藍色來畫邊框，但就算使用實線來塗滿也無妨。只要將此區域畫成被藍色邊框圍住的著色圖即可。用橡皮擦來把被邊框圍起來的部分的線條擦掉。

藍色

用橡皮擦來擦掉鉛筆的線條。

葉綠色

淺藍色

6 使用距離較短的方向的線條來畫出漸層。

水藍色

土耳其藍

7 若要整個塗滿的話，先用相同顏色畫出邊框也無妨。

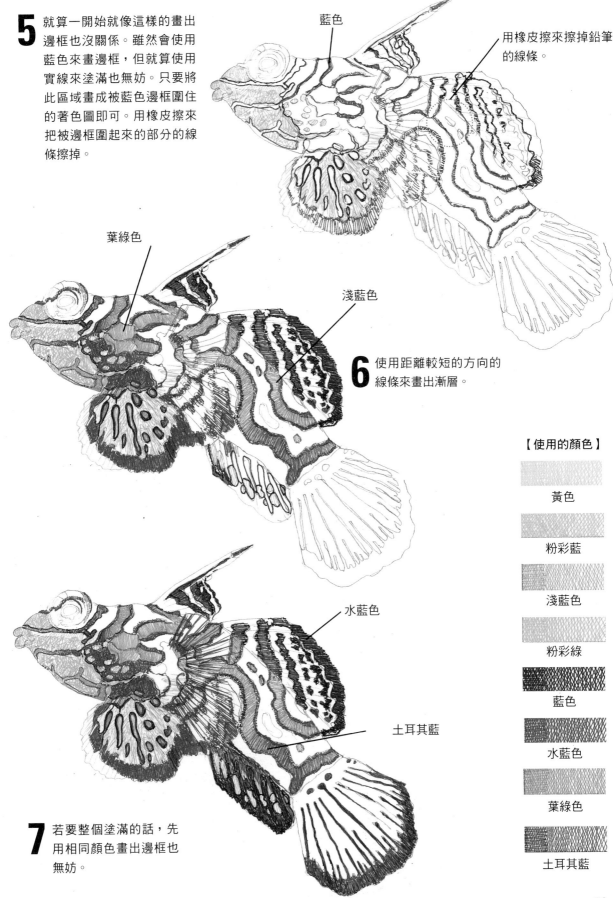

【使用的顏色】

黃色

粉彩藍

淺藍色

粉彩綠

藍色

水藍色

葉綠色

土耳其藍

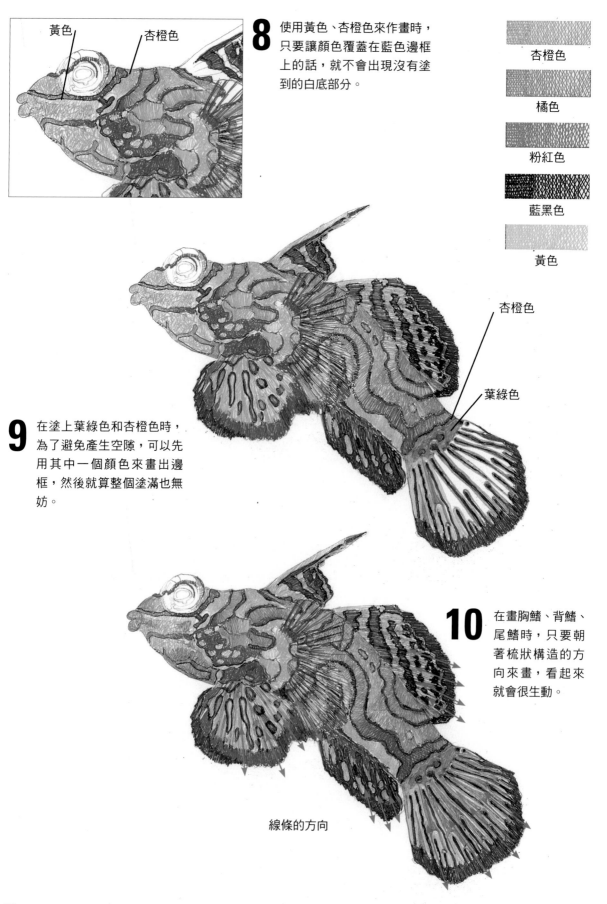

黃色　　　杏橙色

8 使用黃色、杏橙色來作畫時，只要讓顏色覆蓋在藍色邊框上的話，就不會出現沒有塗到的白底部分。

杏橙色

橘色

粉紅色

藍黑色

黃色

杏橙色

葉綠色

9 在塗上葉綠色和杏橙色時，為了避免產生空隙，可以先用其中一個顏色來畫出邊框，然後就算整個塗滿也無妨。

10 在畫胸鰭、背鰭、尾鰭時，只要朝著梳狀構造的方向來畫，看起來就會很生動。

線條的方向

 藍色 粉紅色 葉綠色 土耳其藍 藍黑色

把顏色最深的藍黑色用來收尾吧。由於是很細微的部分，所以一開始如果畫錯的話，就會變得無法補救。由於粉紅色會成為主要顏色，所以要畫得稍微寬廣一點。畫葉綠色時，要透過如同畫圓般的圓潤線條來畫。最亮處的部分務必要事先留白。

由於位在水中，所以瞳孔的最亮處是虛擬的，不過有畫出最亮處的話，表情會比較生動。當成著色圖來畫就行，不用在意筆觸，我覺得也可以試著用喜歡的顏色來重新配色。

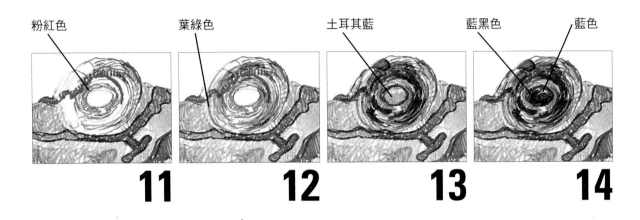

粉紅色　　葉綠色　　土耳其藍　　藍黑色　藍色

11　　**12**　　**13**　　**14**

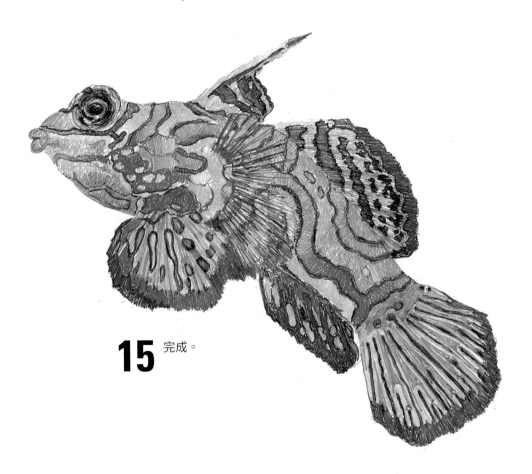

15 完成。

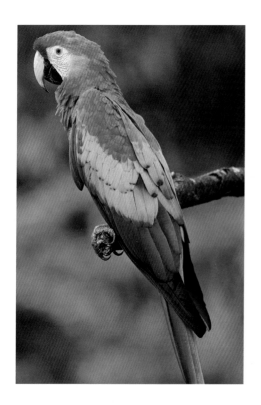

金剛鸚鵡
呈現出羽毛的顏色和表情

在畫「從黃色變為紅色的顏色」與「從黃色變為藍色的顏色」時，只要讓顏色稍微重疊，就不會看到沒有塗到的白底部分，所以這種程度剛剛好。相反的，在畫尾巴羽毛的藍色和紅色時，為了讓人能夠看出界線，所以最好要稍微加上陰影，並透過輪廓線來讓人感受不到沒有塗到的白底部分。

最後再塗上黃色。

【使用的原子筆】Juice
杏橙色／紅色／暗紅色／淺藍色／蘋果綠／水藍色／土耳其藍／藍色／藍黑色暗紅色／咖啡棕／葉綠色／灰色／黃色／橘色

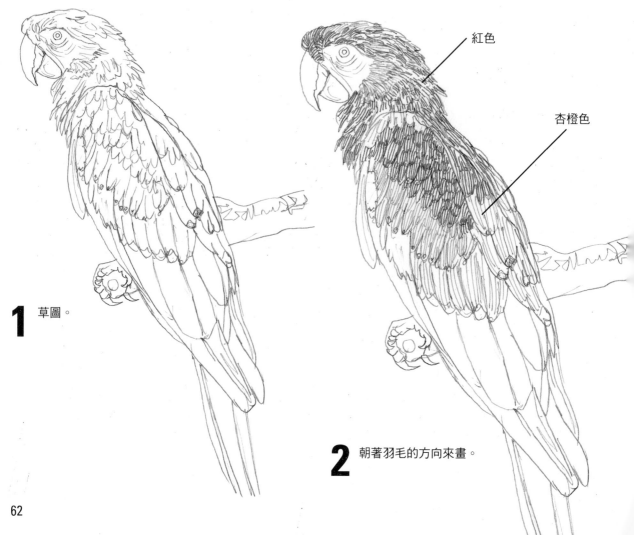

1 草圖。

紅色

杏橙色

2 朝著羽毛的方向來畫。

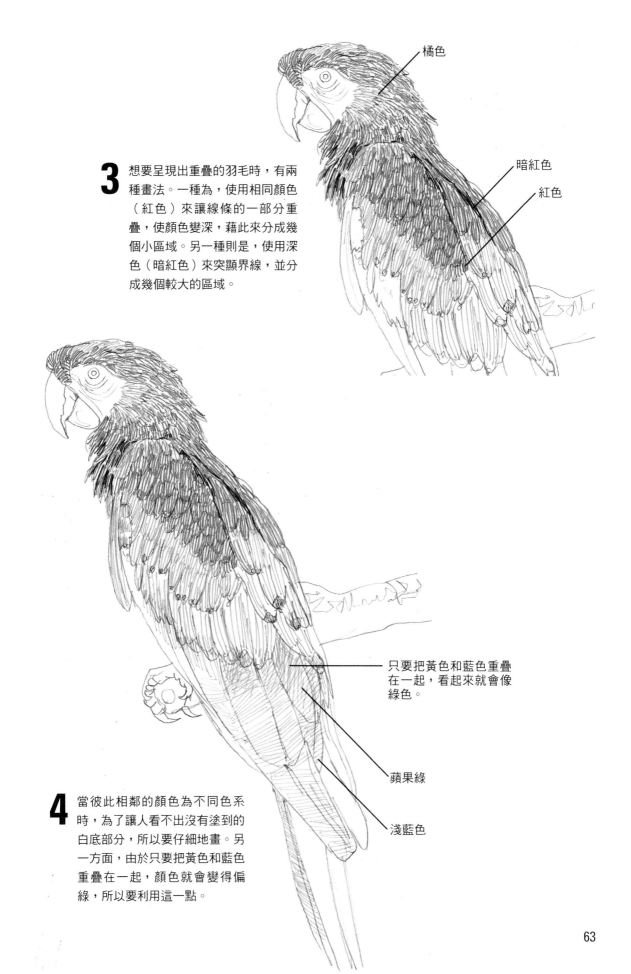

3 想要呈現出重疊的羽毛時，有兩種畫法。一種為，使用相同顏色（紅色）來讓線條的一部分重疊，使顏色變深，藉此來分成幾個小區域。另一種則是，使用深色（暗紅色）來突顯界線，並分成幾個較大的區域。

橘色

暗紅色

紅色

只要把黃色和藍色重疊在一起，看起來就會像綠色。

蘋果綠

淺藍色

4 當彼此相鄰的顏色為不同色系時，為了讓人看不出沒有塗到的白底部分，所以要仔細地畫。另一方面，由於只要把黃色和藍色重疊在一起，顏色就會變得偏綠，所以要利用這一點。

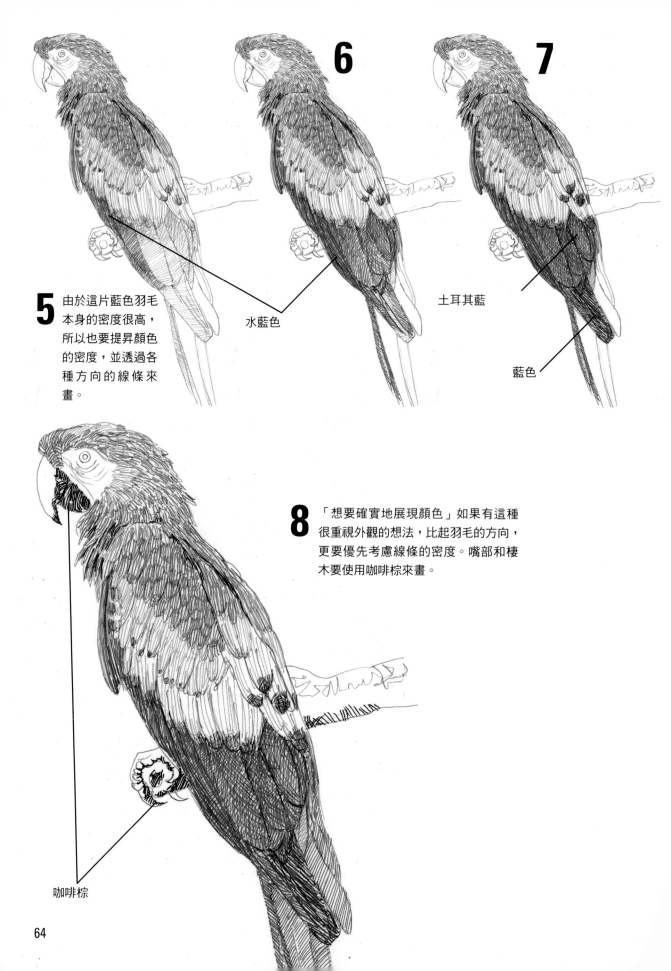

6

7

5 由於這片藍色羽毛本身的密度很高，所以也要提昇顏色的密度，並透過各種方向的線條來畫。

水藍色

土耳其藍

藍色

8 「想要確實地展現顏色」如果有這種很重視外觀的想法，比起羽毛的方向，更要優先考慮線條的密度。嘴部和棲木要使用咖啡棕來畫。

咖啡棕

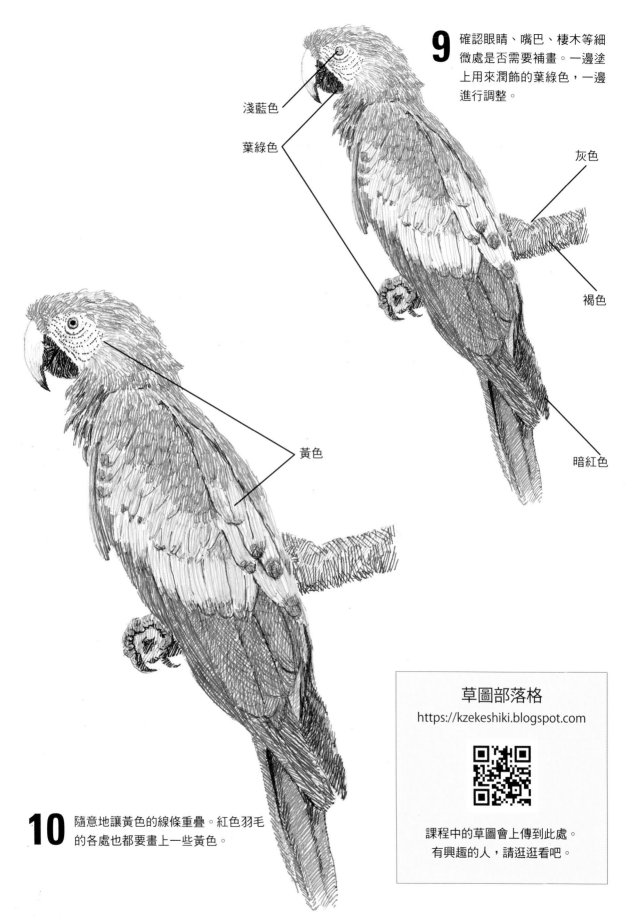

9 確認眼睛、嘴巴、棲木等細微處是否需要補畫。一邊塗上用來潤飾的葉綠色，一邊進行調整。

淺藍色

葉綠色

灰色

褐色

暗紅色

黃色

10 隨意地讓黃色的線條重疊。紅色羽毛的各處也都要畫上一些黃色。

草圖部落格

https://kzekeshiki.blogspot.com

課程中的草圖會上傳到此處。
有興趣的人，請逛逛看吧。

用線條編織而成的美學

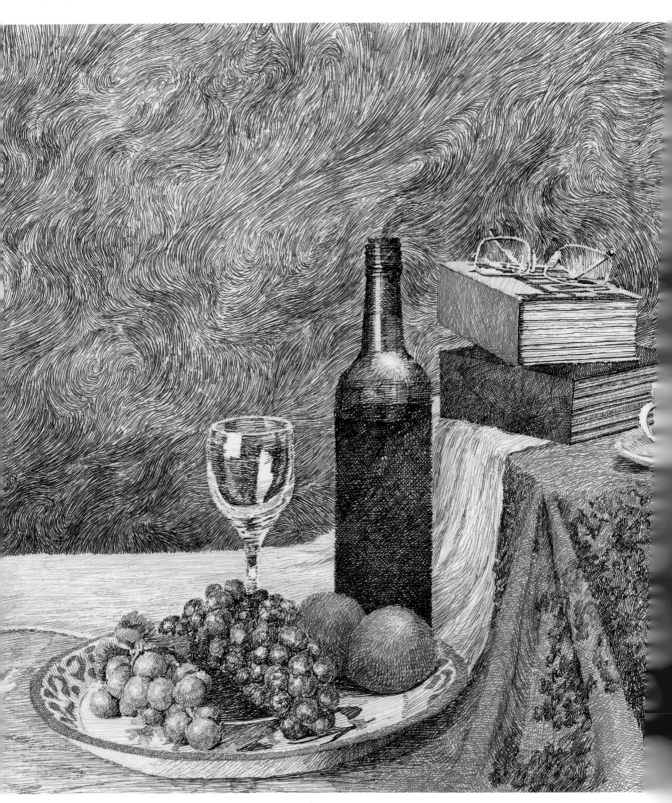

煤油燈和瓶子

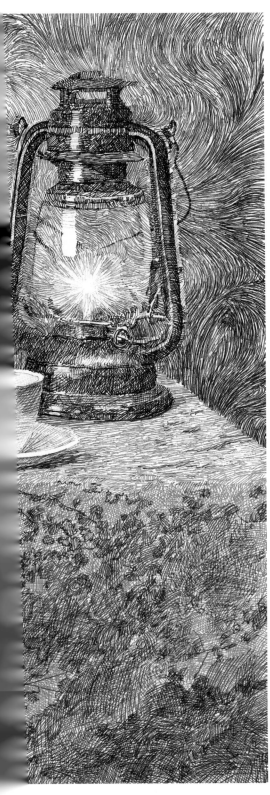

透過信賴感而產生連結的各種顏色，
一邊表明自己的主張，
一邊互相調和。

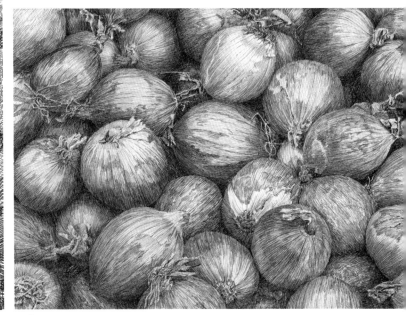

洋蔥市集

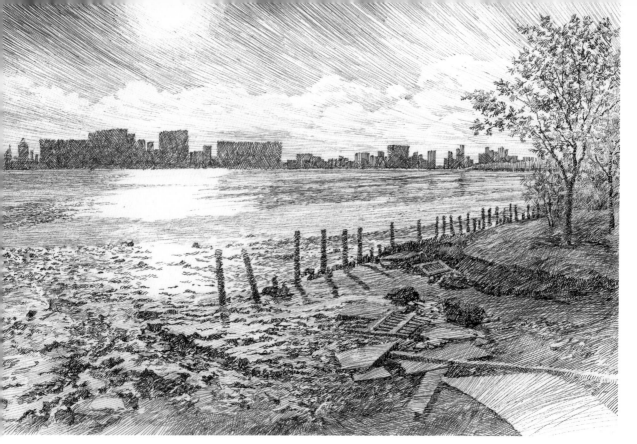

多摩川百景（大師橋下）夢痕

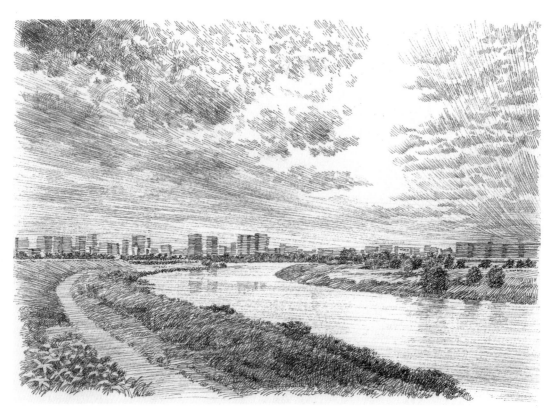

多摩川百景（多摩川大橋附近）遼闊的風

水的聲音

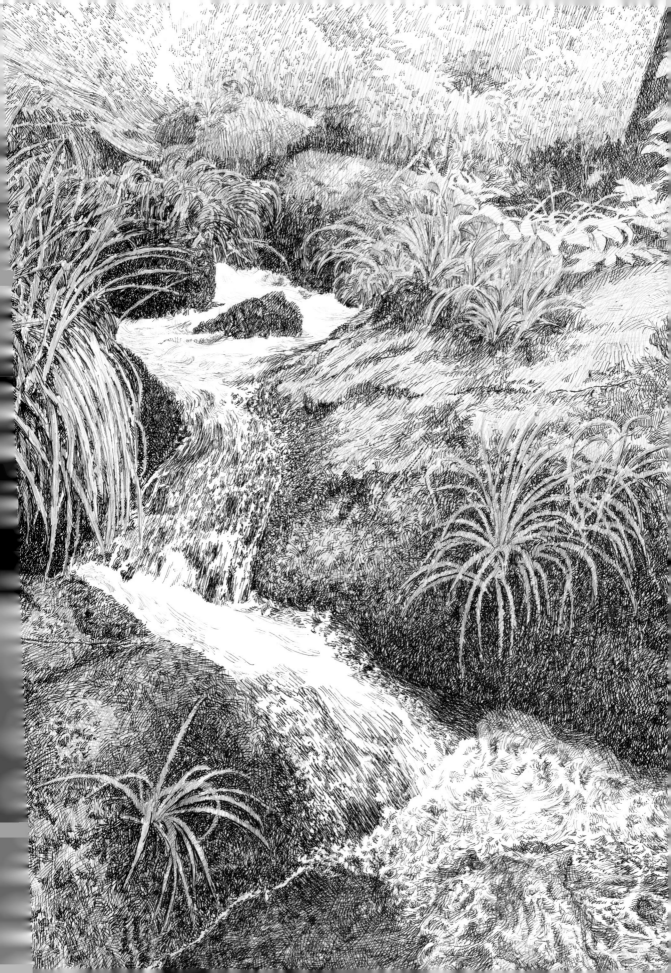

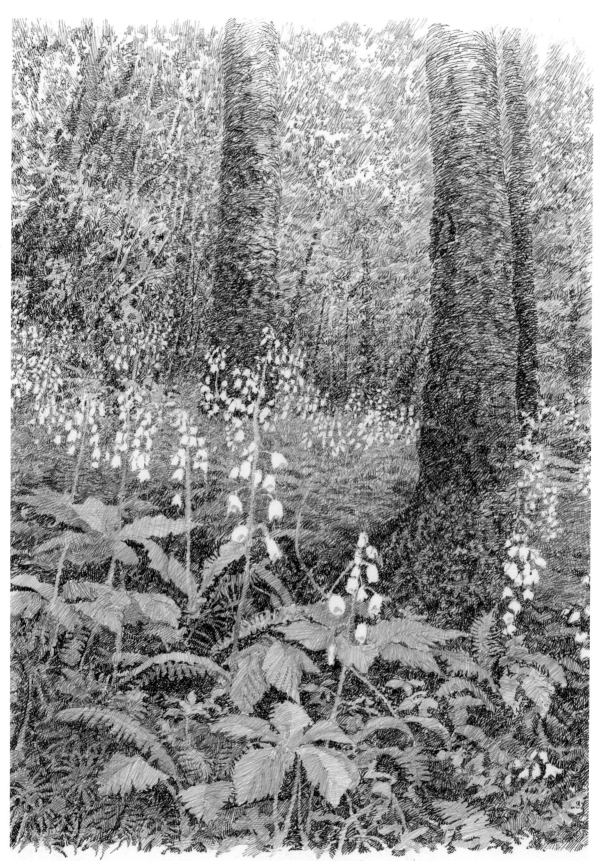

水無月（農曆六月）的回聲（蕨葉草）

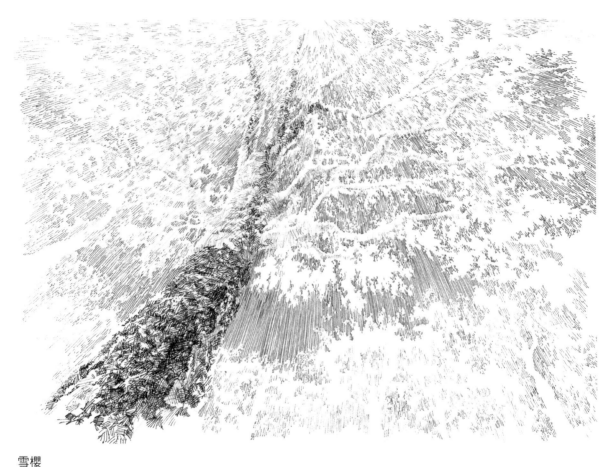

雪櫻

想要畫出氣氛

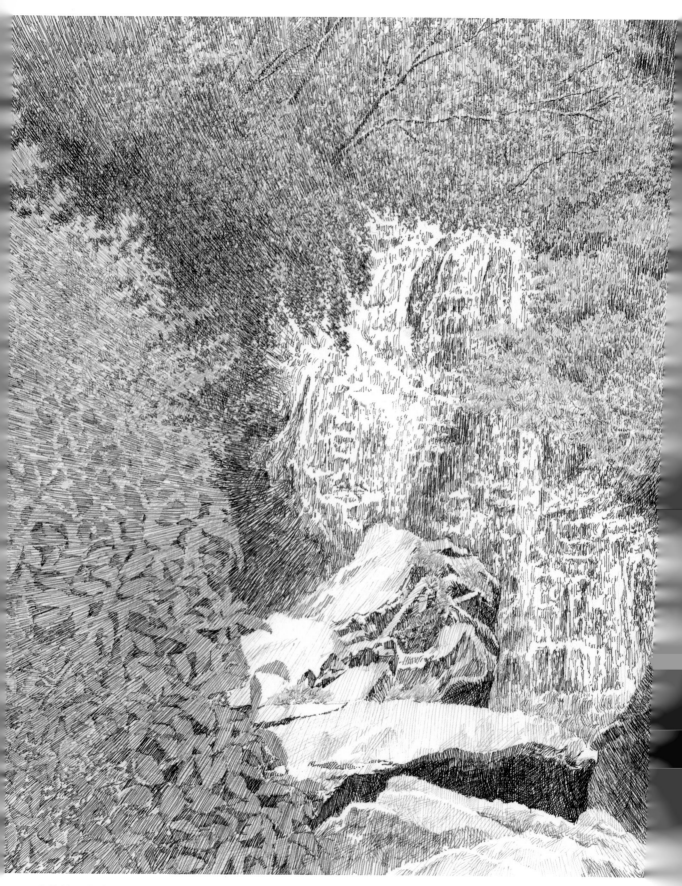

森林的光芒（飛龍瀑布）

從靜態轉為動態

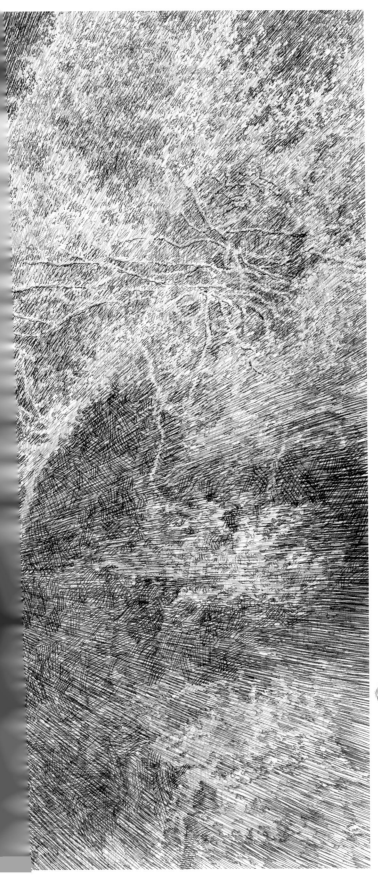

試著感受光線吧

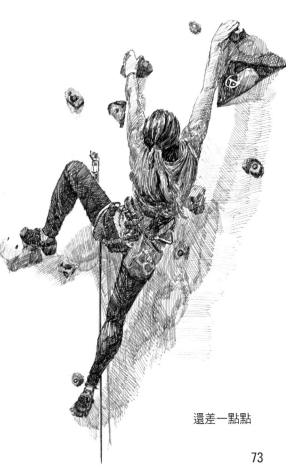

還差一點點

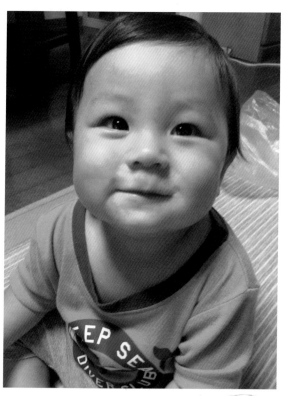

孩童
透過照片，以描圖的方式來畫

明信片尺寸的繪圖紙

　　由於孩童臉部的凹凸起伏較少，所以如果照片逆光程度很嚴重，或者是拍攝時的光源來自正前方的話，臉部就會很難畫，照片的光源最好來自正面的斜上方。當臉部的陰影較少時，不要勉強地呈現出陰影，只要畫出眼睛、口鼻、頭髮即可，除此之外，只要再畫出看得到的陰影就夠了。由於在畫陰影時，如果使用黑色等無彩色的話，不僅會讓臉色變差，還會失去圓潤感，所以想要把顏色畫得較深時，就使用褐色系吧。

【使用的原子筆】Juice
杏橙色／橘色／褐色／咖啡棕／藍黑色／綠色／水藍色

1 草圖。

2 順著表示臉部凸起部分的箭頭方向，使用杏橙色來畫。

杏橙色

水藍色

綠色

3 同時使用橘色來呈現出亮度差異。在畫亮度差異較小的線條時，要避免與 2 交叉成直角。

橘色

4 在畫眼睛時，要事先留白，把該處當成瞳孔中的最亮處。

咖啡棕

褐色

藍黑色

5 完成。

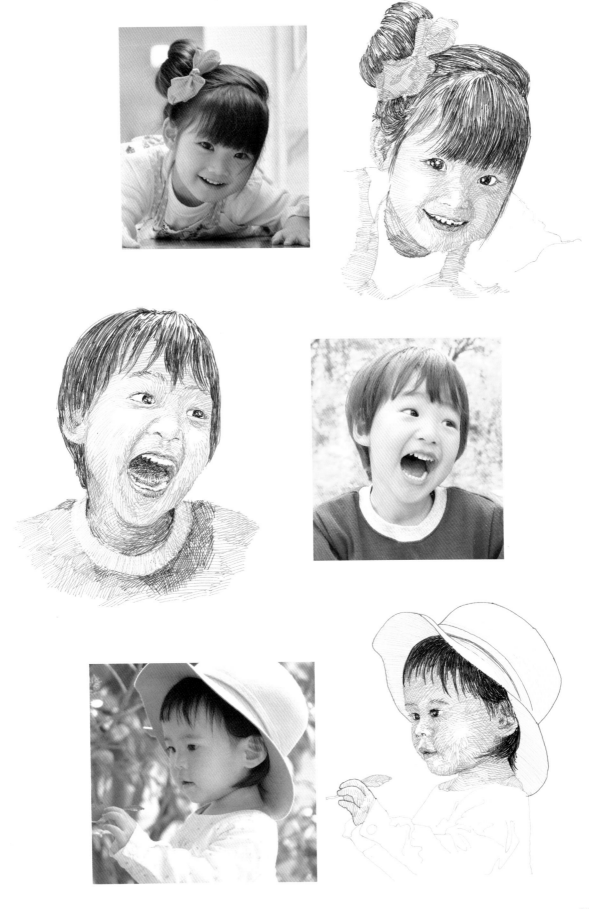

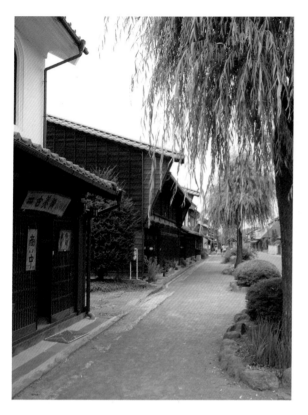

海野宿
透過照片，以描圖的方式來畫

vif Art 細目 明信片尺寸

這是北國街道的宿場（古代的驛站），位於歷史悠久的街道內。

街道與建築物出乎意料地難畫。尤其是在畫線稿時，如果是在現場畫的話，就會採用比較柔和的概略畫法。那樣做也有那樣做的好處，這次也會同時說明描圖的方式，試著用明信片尺寸的繪圖紙來畫畫看吧。

用原子筆來畫大尺寸的畫作是很辛苦的事。真要說的話，打從一開始，原子筆似乎就比較適合用來畫小尺寸的作品。而且，也適合用來畫建築物。最重要的理由在於，就算畫出輪廓線也不會感到不協調。

【使用的原子筆】Signo
墨綠色／藍黑色／棕黑／卡其色／橘色／黃色／灰色／深灰色／葉綠色（Juice）

【要準備的東西】
明信片尺寸的繪圖紙…這次使用的是「vif Art 細目」。

列印出來的照片…使用一般影印紙列印而成的照片。由於相片紙與光澤相紙比較厚，不易進行複寫，所以要特別留意。

鐵筆…描照片時會用到。也可以使用墨水已用完的細字原子筆或淺色原子筆。

鉛筆與自動鉛筆…把照片背面弄成複寫紙的模樣，用來進行複寫。此時，最好使用 HB ～ 2B 的鉛筆。描圖時，則要使用 HB 的鉛筆。

紙膠帶…描圖時，用來固定照片與明信片尺寸的繪圖紙。也可使用透明膠帶。

衛生紙…用來擦去鉛筆的多餘粉末。

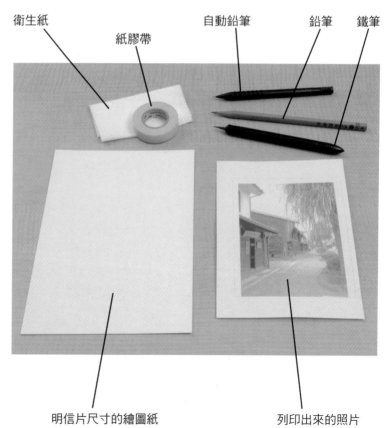

衛生紙　　紙膠帶　　自動鉛筆　　鉛筆　　鐵筆

明信片尺寸的繪圖紙　　列印出來的照片

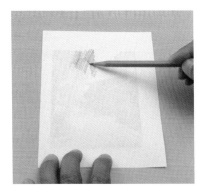

1 把照片翻過來，用鉛筆來塗色。

2 此時，採用讓鉛筆稍微倒下來的拿法，就能塗得比較快。描圖時不需要的部分（人行道），不塗也沒關係。

3 用鉛筆塗完後，用衛生紙輕輕地擦拭，去除鉛筆的多餘粉末。這樣就能防止畫作表面變髒。

4 讓印有照片的那面朝上，然後使用紙膠帶，將其固定在明信片尺寸的繪圖紙上。

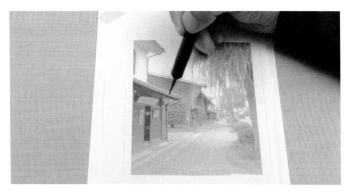

5 使用鐵筆在照片上進行描圖。重點在於，要正確地描出建築物的輪廓、牆壁的形狀、屋簷下、屋簷、門窗隔扇等的位置。至於屋瓦、木材的接縫等細微部分，如果在此處描出來的話，就會變得很雜亂，反而會變得難以辨識，所以請稍微省略一下。草木的大小與位置也要描出來。

6 把右端掀開來，確認線條是否有複寫在明信片上。若線條似乎很淡的話，就用稍強的力道再重新描一次。

7 就算線條很淡，只要自己能夠判斷描圖是否已完成的話，就沒有問題。

8 一邊看著照片，一邊畫出草圖。屋瓦與木材的接縫等沒有描出來的部分也要畫出來。

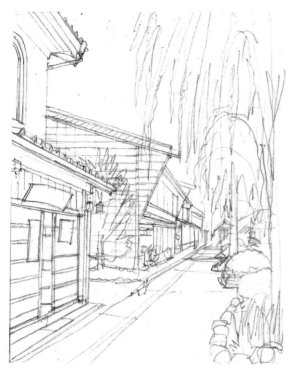

1 用鉛筆畫出草圖。

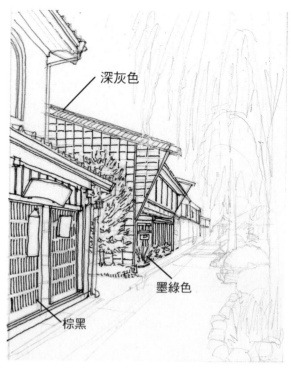

深灰色

墨綠色

棕黑

2 使用棕黑，從前方畫起。草木為墨綠色。瓦片屋頂使用深灰色來畫。

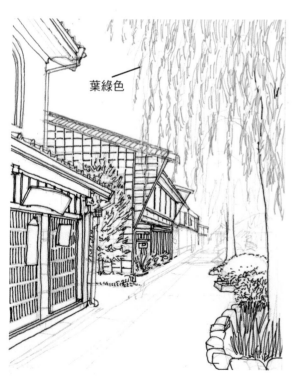

葉綠色

3 右邊的柳樹葉子為葉綠色，由於顏色較淡，所以要確實地畫出來。

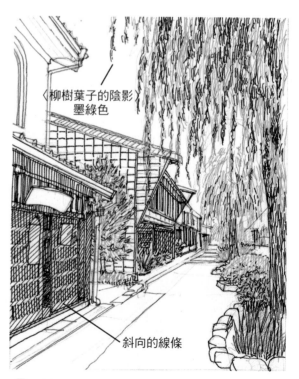

〈柳樹葉子的陰影〉
墨綠色

斜向的線條

4 雖然柳樹葉子的陰影會使用墨綠色來畫，不過由於顏色很深，所以一旦畫過頭的話，就會產生沉重感。雖然用縱向的線條來畫建築物的陰影，會很好理解，但卻會與木製格子門同化，所以要用斜向的線條來畫。

另一種方法為，不透過照片來把圖描到繪圖紙上，而是先在描圖紙上畫出草圖後，再進行描圖。雖然要耗費兩遍工夫，但使用描圖台（光桌）時，那樣做會比較容易掌握照片中的畫面，描圖時也會比較輕鬆。

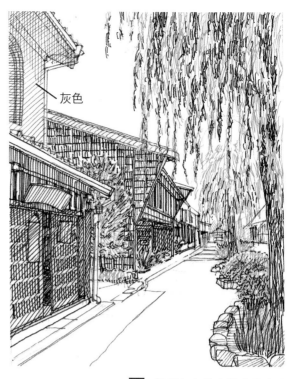

灰色

5 使用灰色的直線來畫出 2 樓部分的陰影。在畫旁邊的木牆時，只要使用縱向的線條，看起來就會很像木紋。

〈道路的呈現方式〉
水平方向的線條

6 在畫道路時，如果沒有什麼特別坡度的話，只用水平方向的線條來畫就夠了。花朵與樹叢這些偏黃的部分可以最後再補畫上去，尤其是花朵等物，要預先留白。

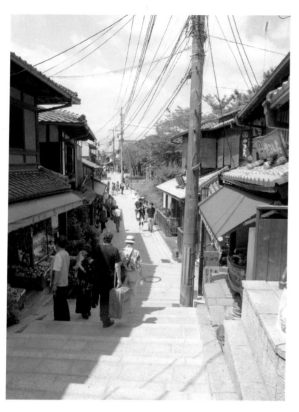

產寧坂（京都）
花點時間來挑戰看看

vif Art 細目　200mm x 290mm

以觀光地區來說，是非常有名的參拜道路，但要在此處立起畫架，進行寫生，卻是很難的事對吧。我認為還是在家中透過照片來慢慢畫比較好。

對於畫作來說，細微的描寫是不可或缺的。關鍵在於，要透過照片仔細地描圖。光是描出草圖，就能構成一幅很漂亮的線條畫。藉由畫出人物與伴手禮等點綴用的景色，以及勤奮地持續畫出陰影的線條，就能呈現出與上色後的畫作不同的風味。

只要沒有非常特殊的理由，不要使用黑色比較能讓畫作呈現出柔和感。從另一方面來看，對於風景畫來說，使用灰色系來作畫是很有效的作法。

【使用的原子筆】Signo
墨綠色／藍黑色／棕黑／褐色／卡其色
蘋果綠／深灰色／葉綠色 (Juice) 他

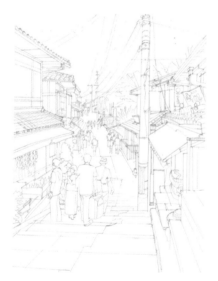

1 在畫因過於細緻而難以進行描圖的部分時，要一邊時常看著照片，一邊在能夠理解的範圍內畫出草圖。

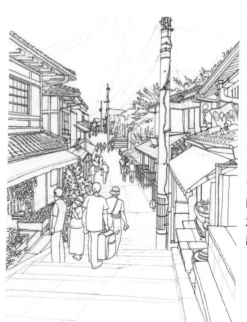

2 在畫線稿時，要使用棕黑，從前方畫起。使用墨綠色來畫草木，不要把草木的輪廓清楚地畫出來，而是要透過類似點描法的細小線條來畫。在畫店內的商品時，雖然也可以具體地畫出來，但我採用的畫法為，把商品簡化成圓形物品、方形物品之類的樣子，並把商品排得滿滿的。雖然這種仔細的畫法很麻煩，但能夠呈現出臨場感。

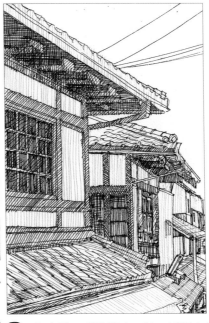

3 在畫影子或陰影時，統一採用方向單純的線條（縱向、橫向、斜向）來畫，會比較能與輪廓線產生區別，看起來也比較容易理解。

4

5

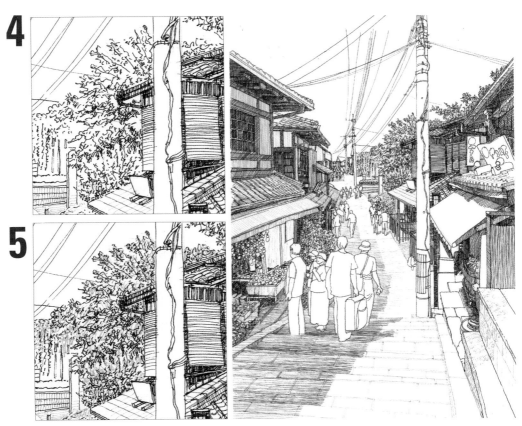

6 在步驟 **4～6** 中，只要用類似點描法的方式來畫樹木，就能呈現出柔和感。

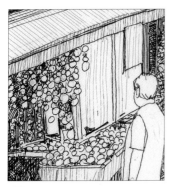

7 在畫伴手禮店的玻璃盒時，我認為即使看了照片也不知道該怎麼畫才好。盒子中擺放著類似架子和商品的東西。在畫玻璃的表面時，要畫出「會形成陰影的部分」與「因反射而變得較亮的部分」的明暗差異。

8

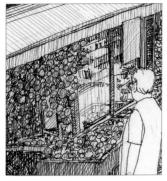

9 在步驟 8、9 中，由於玻璃的上部會形成陰影，所以在畫右側時，為了呈現出對比感，所以也要讓此處一起變暗。玻璃下方會因反射而變亮。在畫玻璃盒的內部時，為了避免畫得太仔細，所以只會使用圓形、方形來呈現氣氛。在畫透明玻璃的顏色時，若想用模擬的方式來加上一點淡淡顏色的話，往上看到的部分會使用淡藍色來呈現，往下看到的部分則會使用淡綠色。若是商店的話，也會使用褐色。這次為了區分出商品的顏色和玻璃，所以使用了葉綠色。

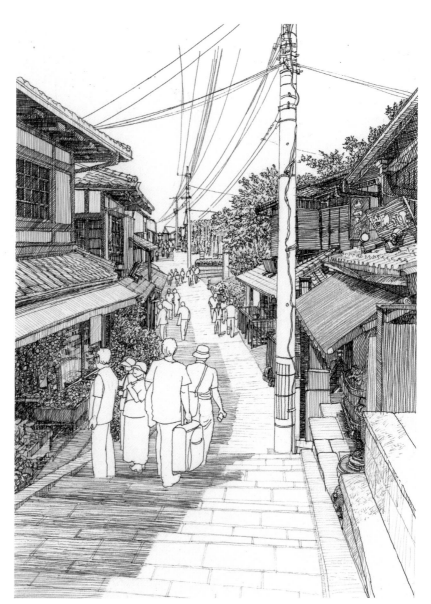

10

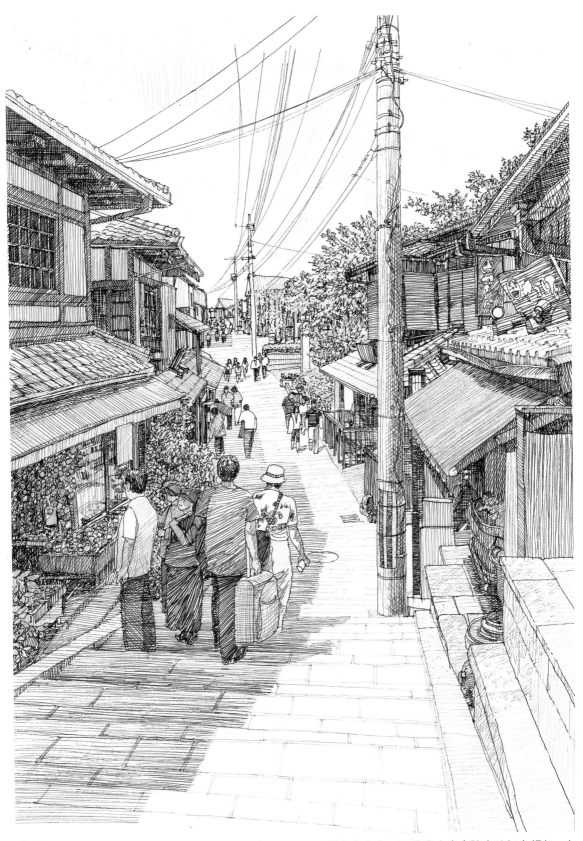

11 在畫人時，如果穿黑色系西裝的人較多的話，可以照實畫出來，不過我大多會隨意地加上顏色。在那種情況下，為了避免破壞景色，作畫時要多加留意。

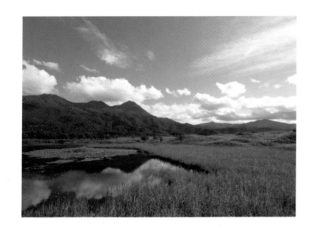

知床五湖
看著照片畫

vif Art 細目　250mmX160mm

　　這是夏末的北海道，吹著清爽的風。由於看著照片畫時，可以冷靜地觀察整體，所以會去思考，為了避免把整幅畫塗得太滿，所以要把某處畫得深一點或淺一點。

　　透過「從線條的縫隙中可以看到紙張的白底」這種程度的線條密度來仔細地畫，就能呈現出恰到好處的清爽感。我認為作畫時，可以依照畫作的大小與主題等要素來思考要畫得多仔細，看是要畫成素描的程度嗎？還是連細部都要很講究呢？

【使用的原子筆】
淺藍色／水藍色／土耳其藍／葉綠色（Juice）／鉻綠色／黃色（SARASA）／墨綠色／藍黑色／黃色（Signo）

1 由於我認為自己並沒有搞錯山的形狀，所以使用照片來描圖，畫出了草圖。

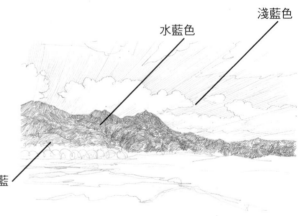

淺藍色
水藍色
土耳其藍

2 透過色彩遠近法來把遠景畫成藍色。雖然線條的方向是憑感覺來畫的，但最好還是不要畫成水平方向吧。

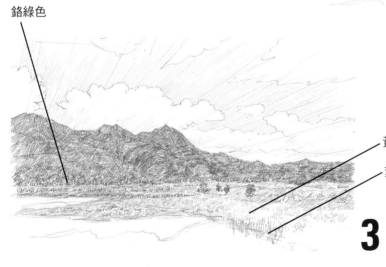

鉻綠色
黃色（SARASA）
葉綠色（Juice）

3

4 樹木的陰影為墨綠色。具體來說，在畫前方部分時，要把左下角畫成陰影。

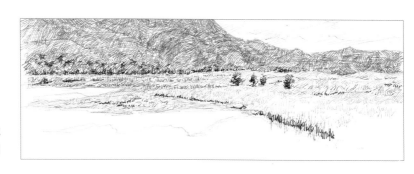

在讓從藍色到綠色全都自然地融入其中的過程中，線條之間的空隙會發揮有效的作用。

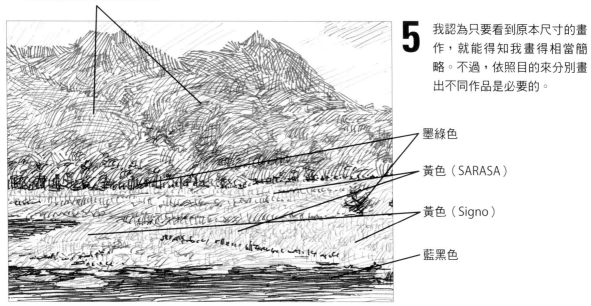

墨綠色

黃色（SARASA）

黃色（Signo）

藍黑色

5 我認為只要看到原本尺寸的畫作，就能得知我畫得相當簡略。不過，依照目的來分別畫出不同作品是必要的。

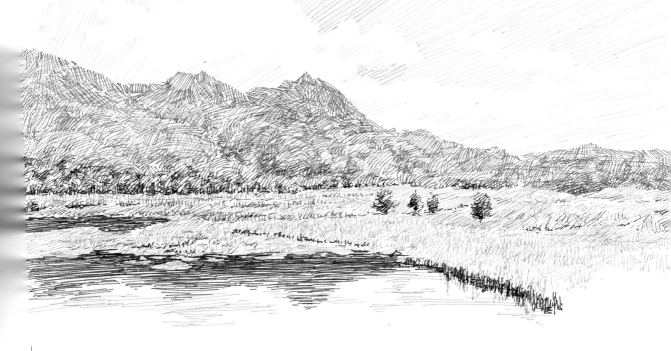

油菜花的風景
看著照片畫

vif Art 細目　200mmx130mm

　　在漫不經心的散步過程中，可以感受到春天的到來對吧。畫這幅畫時，我沒有先描圖，而是一邊看著照片，一邊以寫生的方式來畫出草圖。

　　一開始若是塗上像黃色那樣的淺色，就會很難與紙張的底色產生區別，而且會在不知不覺中就塗過頭。藉由最後再塗上作為主角的油菜花的黃色，就能均衡地完成整幅畫。

【使用的原子筆】
綠色／淺綠色／黃色／淡藍色／鉻綠色／藍黑色 (SARASA)／咖啡棕（Juice）

1 前方的草木要使用綠色來畫，深處的草木是稍暗的部分，要使用鉻綠色。藉由分別使用不同顏色來畫，就能透過色彩遠近法的效果來呈現出縱深感。在畫陰影時，透過藍黑色來讓明暗差異變得更加清楚。

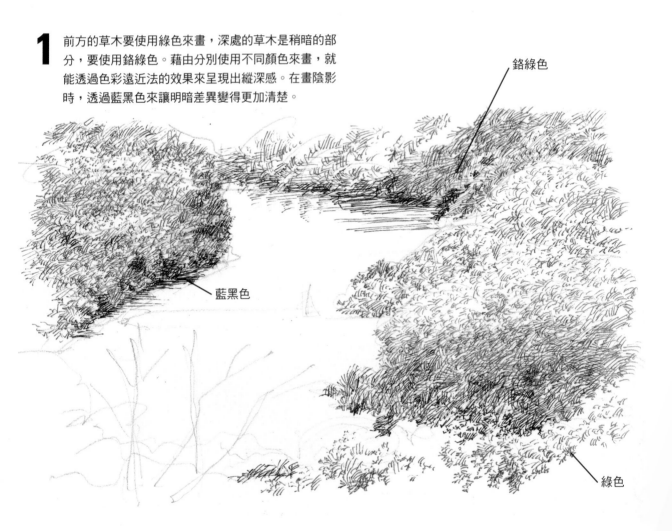

鉻綠色

藍黑色

綠色

水平方向的線條

淺綠色

淡藍色

2 草木的明亮處要確實地使用淺綠色來畫。在畫後方時，藉由畫得較淡一點，就能呈現出遠處。在畫水時，藉由使用水平方向的線條來畫，就能呈現出平靜的水流。

3 使用作為油菜花主要顏色的黃色時，不僅要塗在花上，也要塗在草木上，藉此就能讓整體的色調變得柔和。

黃色

咖啡棕

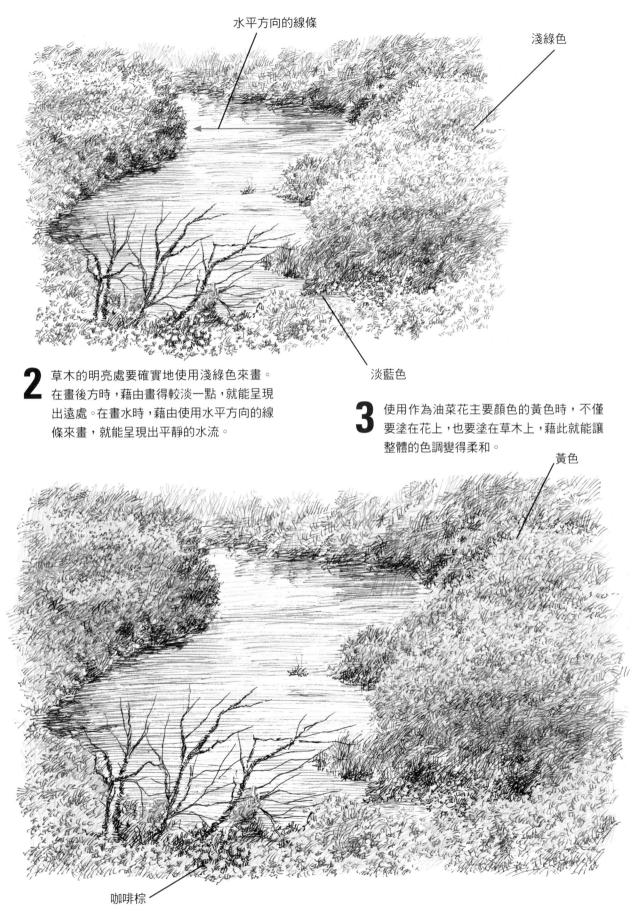

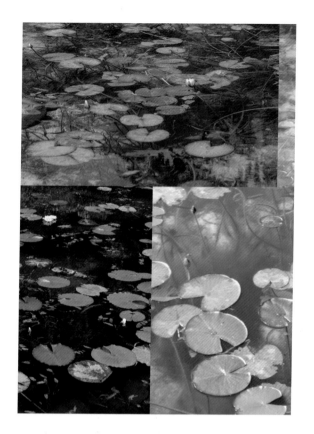

池塘的顏色
作品的作畫流程

210mm x 290mm vif Art 細目

　　在畫風景畫時，要畫出氣氛來。如果沒有去過當地的話，就無法對那種氣氛產生共鳴。從根本上來說，雖然是那樣沒錯，但透過想像而創造出來的風景畫，並不是自己親眼看到的實際景色。我認為，位於風景畫中的是，自己內心中的想像，以及外界所給予的具體形象。

　　如果我為了介紹作畫流程，試著在網站上畫了「莫內之池」這個作品的話，會怎樣呢？透過這一點，我腦海中浮現出了一個圖案，並參考了知名的「無名池塘」來當作具體的主題圖案。當然，如果實際上有機會去那裡，實際感受當地的氣氛，並將其當成作畫資料的話，也許會將其畫成風景畫。

　　雖說是透過想像來作畫，但還是必須了解睡蓮、鯉魚、紅葉等各種物體的具體大小，所以我取得了可用的照片。由於也有能成為作畫角度靈感的照片，所以我決定拿來用。

【使用的原子筆】

Signo（Si）
普魯士藍／藍綠色／藍色／綠色／紫丁香色／橙柑色／象牙白

SARASA（SA）
藍黑色／鉻綠色／綠色／黃色／粉紅色

Juice（Ju）
天藍色／水藍色／綠色／葉綠色／土耳其藍／杏橙色／蘋果綠／橘色／褐色

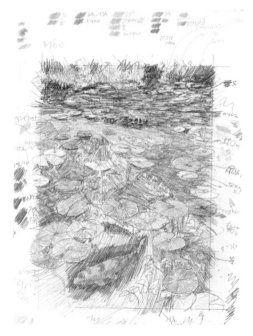

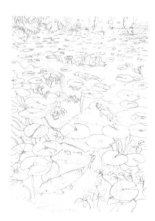

1 首先透過寫生的方式來繪製草圖。影印草圖，並決定要使用的彩色原子筆。

2 配色工作直到最後都是作畫時的關鍵。這次我在煩惱是否要把左下部分畫得深一點。

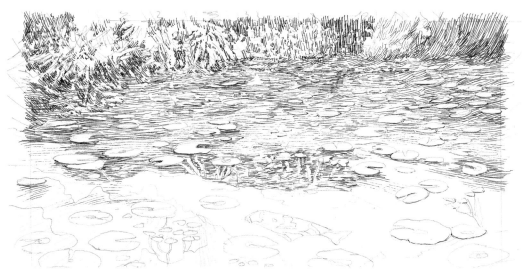

3 由於我想把後方畫成陰影，並事先降低色調，所以使用藍黑色（SA）來畫出明暗差異。從此處來呈現出水流的樣子。使用淡淡的青綠色所畫出來的線條會成為基準，之後的作畫工作會依照這條線來進行。

4

鉻綠色

綠色

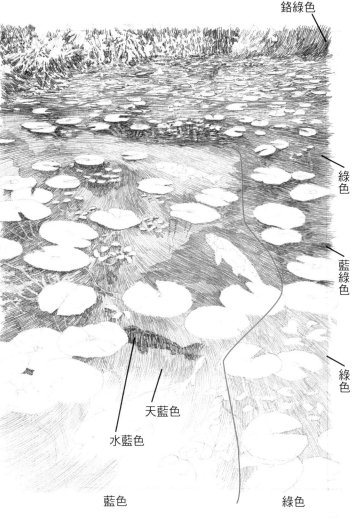

鉻綠色

綠色

藍綠色

綠色

天藍色

水藍色

藍色　　　　　　綠色

5 在步驟 4、5 中, 使用鉻綠色（SA）來畫後方,使用綠色（Ju）來畫前方部分。藉由使用不同彩度的綠色來呈現出遠近感。前方部分的綠色要使用藍綠色（Si）和綠色（SA）來畫。

在組成藍色部分時, 要以水藍色（Ju）作為中心, 透過天藍色（Ju）和普魯士藍（Si）來畫出不同的深淺。重點在於, 要分成藍色區與綠色區, 以及要畫成漸層呢? 還是要清楚地區分開來呢?

留白

6 雖然是較暗的部分，但為了避免色調變得沉重，
所以要把留白部分畫出來。

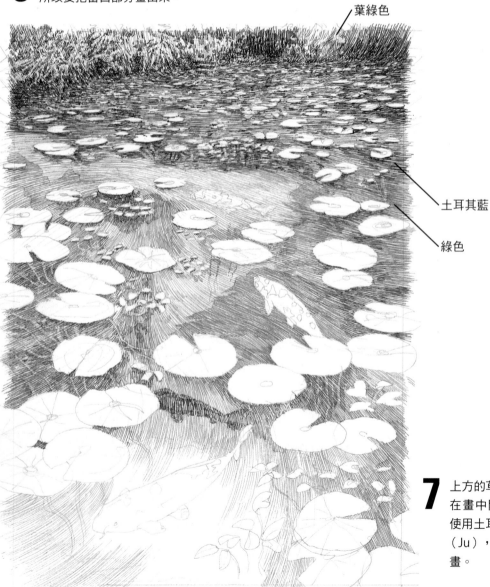

葉綠色

土耳其藍

綠色

7 上方的草為葉綠色（Ju）。
在畫中間的綠色區時，要
使用土耳其藍（Ju）和綠色
（Ju），順著線條的流動來
畫。

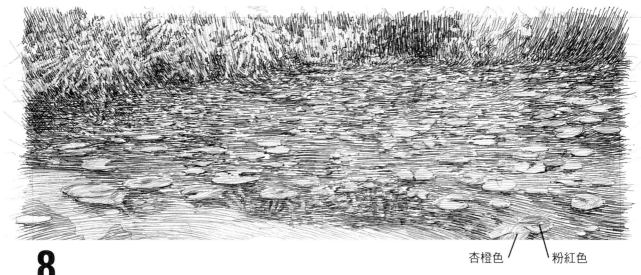

杏橙色　　　粉紅色

8

10 在步驟 **8** ～ **10** 中，睡蓮的顏色主要是由杏橙色（Ju）和粉紅色（SA）組合而成。

我打造了 2 ～ 3 種類型的顏色組合。
①以杏橙色作為底色的類型，透過相同顏色來呈現深淺，並使用橘色來畫出花紋。
②以粉紅色作為底色的類型，透過粉紅色來呈現深淺，並使用紫丁香色來加上花紋。葉子的中心部分為黃色（SA）。
③除此之外的部分。

9

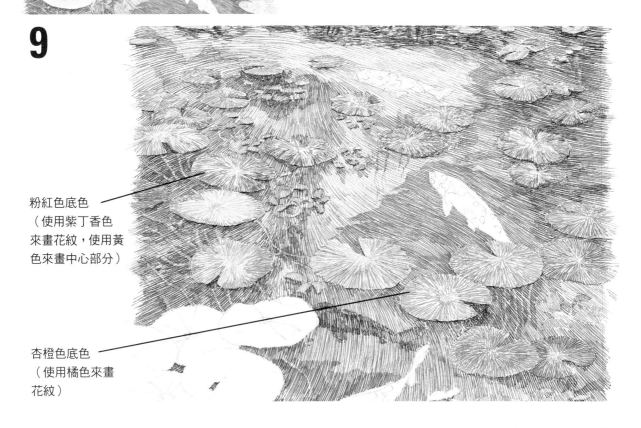

粉紅色底色
（使用紫丁香色
來畫花紋，使用黃
色來畫中心部分）

杏橙色底色
（使用橘色來畫
花紋）

11 畫出 3 種類型的葉子。粉紅色底色、黃色底色、杏橙色底色。

12 畫出各自的花紋。

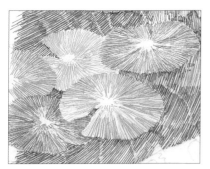

13 粉紅色底色的花紋使用紫丁香色來畫，黃色底色與杏橙色底色的花紋則用橘色來畫。

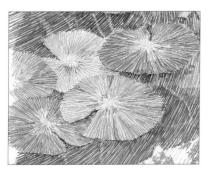

14 葉子的中心部分使用黃色來畫。

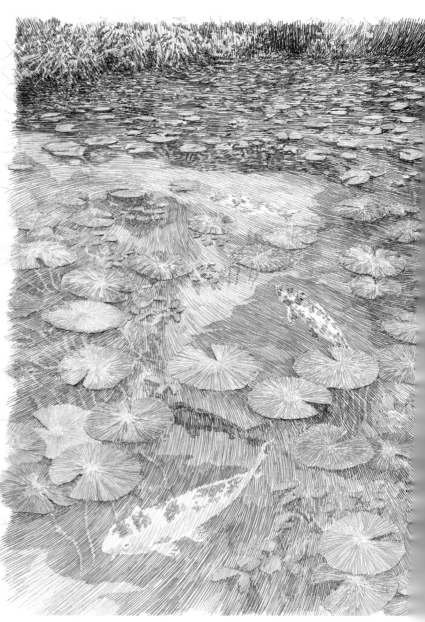

15 位於前方的鯉魚能讓畫作的氣氛產生很大的變化。思考原子筆的成色優點，在前方透過很自然的光澤感、輕微的擴散感、與睡蓮融合為一的協調感，來畫出偏白的鯉魚。

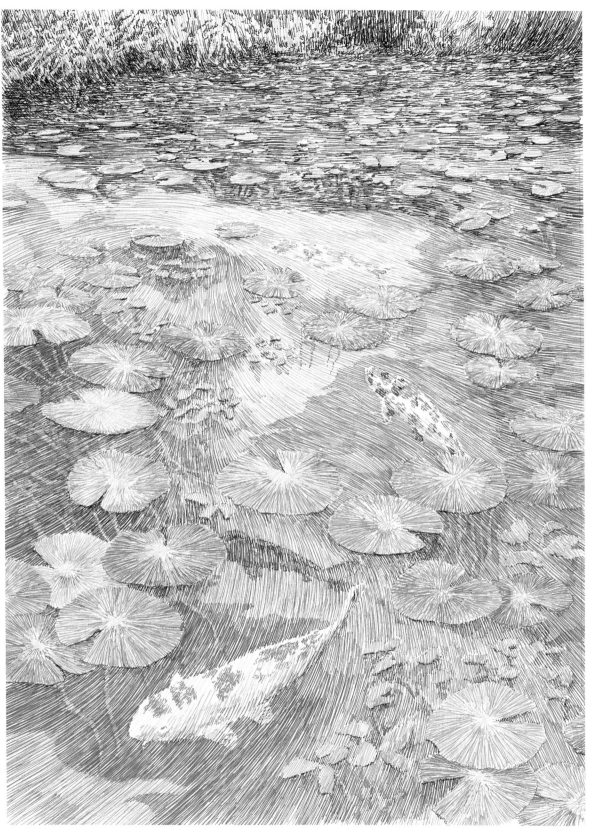

16 完成。

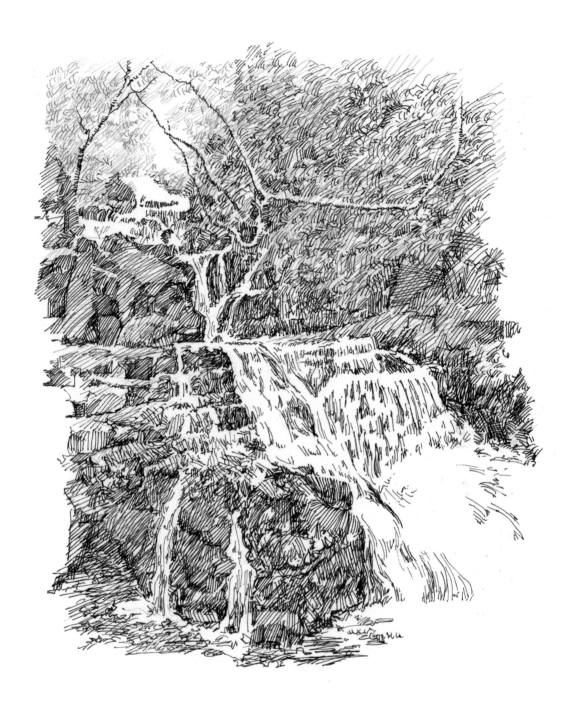

後記

謝謝大家把本書看到最後。

用樂器來比喻的話，彩色原子筆就像吉他那樣。只要撥動吉他的弦，就會發出聲音，只要按壓和弦，不管彈得好不好，都能享受演奏的樂趣。當然，以彈好吉他為目標而練習是一件很重要的事。同樣的，花時間學會畫出很講究困難技巧的畫作，也是一件很棒的事。而且，作者也希望，大家能透過彩色原子筆來享受簡單的線條畫與著色圖的樂趣。

希望本書能成為大家學習彩色原子筆作畫方法時的參考之一。

最後，我要向協助在摸索狀態下寫作的我直到最後的日貿出版社的高戶先生，以及給予我這次出版機會的川內社長，表達感謝之意。

作者

PROFILE

小川　弘

畫家‧插畫家

1958年　出生於東京都。畢業於武藏野美術大學造型學院建築系
1992年　巴斯&插圖事務所
設立atelier for you有限公司
2014年　開始以自由畫家的身分參與插畫繪製工作

【著作】
『新色鉛筆技法』（日貿出版社）

【網站】
網站：http://kazekeshiki.com/
Youtube頻道：https://www.youtube.com/c/art4uhiro
插畫部落格：http://flyinggoby.blogspot.com/

TITLE

超精緻彩色原子筆畫

STAFF

出版	三悅文化圖書事業有限公司
作者	小川　弘
譯者	李明穎

總編輯	郭湘齡
責任編輯	張聿雯
文字編輯	徐承義
美術編輯	許菩真
排版	曾兆珩
製版	印研科技有限公司
印刷	桂林彩色印刷股份有限公司

法律顧問	立勤國際法律事務所　黃沛聲律師
戶名	瑞昇文化事業股份有限公司
劃撥帳號	19598343
地址	新北市中和區景平路464巷2弄1-4號
電話	(02)2945-3191
傳真	(02)2945-3190
網址	www.rising-books.com.tw
Mail	deepblue@rising-books.com.tw

初版日期	2022年12月
定價	350元

ORIGINAL JAPANESE EDITION STAFF

写真	糸井康友
デザイン	古村奈々+ Zapping Studio

國家圖書館出版品預行編目資料

超精緻彩色原子筆畫/Ogawa Hiroshi
（小川弘）作；李明穎譯. -- 初版. --
新北市：三悅文化圖書事業有限公司,
2022.12
96面；18.8X25.7公分
ISBN 978-626-95514-6-0(平裝)

1.CST: 原子筆 2.CST: 繪畫技法

948.9　　　　　　　111017858